典雅風！
禮物包裝
BOOK

三悅文化

令人興奮！充滿歡樂！禮物包裝

聖誕節、情人節、生日，
或者餅乾剛剛出爐的片刻，
發現喜歡的亞麻布時，需要答禮或回贈時，
還有…，還有…。
想想看，在我們平常生活中，
需要贈禮的機會其實是意想不到地多。

禮物既然是精挑細選的，
包裝當然也要加入自己的風格。
無須特意購買包裝紙、緞帶，
只要利用現有的包裝紙、點心盒、果醬空瓶或撿來的貝殼等，
在身邊素材上花點巧思，
就可完成灑脫不做作卻充滿吸引力的包裝。

所以，包裝就是
讓收到禮物的人，以及贈送禮物的你，
都還能擁有一份超越平日興奮的額外禮物。

本書從基本技巧到應用創意等，網羅滿滿的「包裝樂趣」。
故請翻閱內容去發現吸引你的部分，然後邊做參考，
邊挑戰屬於你自己的包裝法吧！

CONTENTS

CONTENTS

＊作法上標明的尺寸，都是以本書的作品為依據。
　請配合你的包裝物大小加以縮小或放大。

特別日子的禮物包裝

聖誕節、情人節等特別日子的禮物，

正是讓你展露包裝技巧的好時機。

或是決定主題顏色，或是加張賀卡等，

都要比平常多費些心思，

發揮最大的創意來贈送禮物。

這麼有誠意的贈禮，收禮的人必定滿心歡喜！

聖誕節
for Christmas

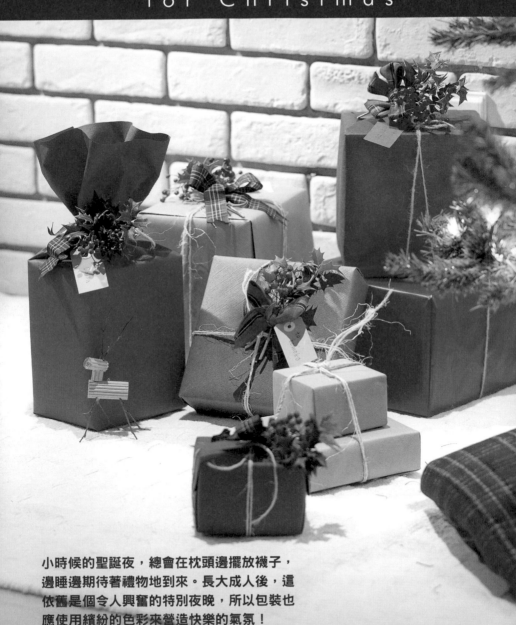

小時候的聖誕夜，總會在枕頭邊擺放襪子，
邊睡邊期待著禮物地到來。長大成人後，這
依舊是個令人興奮的特別夜晚，所以包裝也
應使用繽紛的色彩來營造快樂的氣氛！

樅樹下的禮物

採用紅色和綠色的聖誕節主題色是最標準的包裝。
包裝法和繩子的結法都極為簡單。
再點綴組合冬青和玫瑰果的小花束，
呈現自然氣氛。
並附上書寫贈送對象姓名的吊牌就完成了！

1

牛奶糖包法相當可愛，麻繩使用2
股是重點。

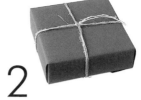

2

若想看起來更新潮，可採用靈巧印
象的斜包法。

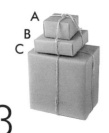

3

重疊幾個盒子，用麻繩綁住也是種
可愛的包裝構想。

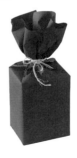

4

用力綁緊紙張的頂上部分，是很別
緻的包裝法。

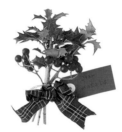

最有聖誕節氣氛的小花束，
繫上格紋緞帶更顯俏麗。

How to wrap

1

材料

盒子（長9cm×寬10cm×高7cm）
包裝紙（長36cm×寬20cm）
麻繩（184cm）
冬青花束
吊牌

包法

①盒子用包裝紙做牛奶糖包法
　（參照P114）。
②麻繩2股做十字繫法(參照P124)。
③把附加吊牌的冬青花束，插在麻繩的
　打結部位。

2

材料

盒子（長18cm×寬18cm×高6cm）
包裝紙（長40cm×寬40cm）
麻繩（220cm）
冬青花束
吊牌

包法

①盒子用包裝紙做斜包法
　（參照P116）。
②麻繩2股做十字繫法(參照P124)。
③把附加吊牌的冬青花束，插在麻繩的
　打結部位。

3

材料

盒子A（長9cm×寬9cm×高5cm）
B（長14cm×寬14cm×高4cm）
C（長20cm×寬15cm×高20cm）
包裝紙A（長27cm×寬32cm）
包裝紙B（長30cm×寬30cm）
包裝紙C（長70cm×寬1m）
麻繩A（220cm）
麻繩C（350cm）
冬青花束
吊牌

包法

①盒子用包裝紙，分別把A和B做正方形
　包法（參照P118），C做斜包法（參
　照P116）。
②A和B兩個盒子重疊，用麻繩A以2股做
　十字繫法（參照P124）。C盒則用麻
　繩C做相同繫法。
③把附加吊牌的冬青花束，插在麻繩的
　打結部位。

4

材料

盒子（長15cm×寬18cm×高20cm）
包裝紙（長75cm×寬80cm）
麻繩（40cm）
冬青花束

包法

①盒子的下部用包裝紙做牛奶糖包法
（參照P114）。

②然後邊貼著上部，邊用麻繩綁起來。

③把附加吊牌的冬青花束，插在麻繩的
打結部位。

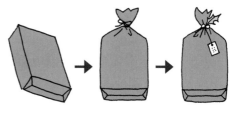

①下部用牛
奶糖包法。

②貼著上部，
用麻繩綁起來。

③把吊牌、
冬青花束，
插在麻繩打
結部位。

冬青花束
的作法

材料
冬青2枝（長約7～8cm）
玫瑰果2枝（長約6～7cm）
緞帶（30cm）
吊牌（長5cm×寬3cm）
※困難購得玫瑰果時，請改用南天的果實。

包法

①冬青束起來，在根際平均地加
入玫瑰果一起束緊。

②用穿在吊牌上的鐵絲，在束好
的冬青和玫瑰果上纏繞幾圈。

③繫上緞帶掩飾鐵絲。

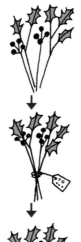

①把冬青和玫瑰
果束在一起。

②用吊牌上的鐵
絲加以纏繞。

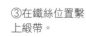

③在鐵絲位置繫
上緞帶。

粉彩色調的聖誕節禮物

5

布偶禮物

讓小熊和兔寶寶從格紋紙袋探出頭來的包裝，十分可愛。

緞帶刮成捲曲狀更添增熱鬧氣氛！

所以，建議聖誕禮物絕對要這樣。

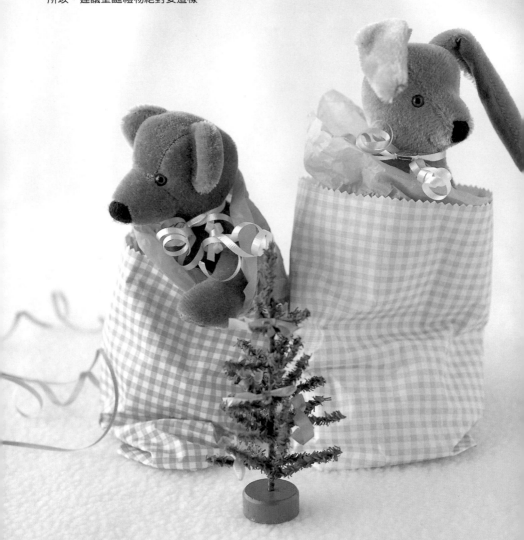

6

隱藏在長筒襪的袋子裡
贈送小朋友的禮物，
必須講究形狀的趣味性。
配合玩具的顏色選用不織布
製作長筒襪的禮物袋，
裡面裝滿點心一起贈送，
這樣一定會博得大大歡喜！

7

材料

格紋紙袋（長25cm×寬17cm）
薄紙（長30cm×寬50cm）
捲曲的緞帶2條（各50cm）
裝飾夾

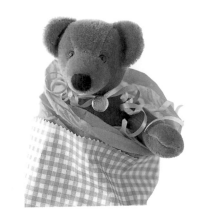

包法

①把緞帶繞在布偶的頸部，用剪刀刮出
　捲曲狀，然後用裝飾夾加以固定。
②用薄紙包住布偶，裝入紙袋。

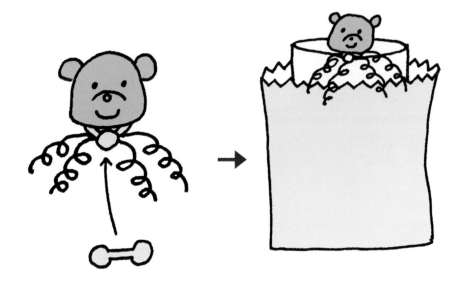

①頸部纏繞捲曲狀緞帶，用
裝飾夾固定。

②再用薄紙包住放入紙袋。

8

材料

黃色不織布（尺寸參照圖片）
白色不織布（尺寸參照圖片）
填充用紙條

包法

① 把黃色和白色的不織布分別依照圖
　 示尺寸各剪2片，周圍用鋸齒剪刀修
　 剪，然後用針車縫合。

② 用①的白色不織布翻面，套在黃色不
　 織布中，再如圖般縫合。

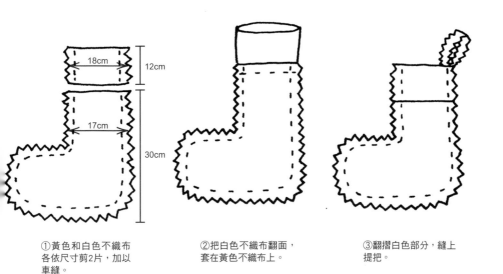

①黃色和白色不織布
各依尺寸剪2片，加以
車縫。

②把白色不織布翻面，
套在黃色不織布上。

③翻摺白色部分，縫上
提把。

情人節

今年要送什麼呢？
當一年一度的情人節接近時，
總會接連好幾天感覺興奮、緊張。
所以決定好禮物後，
要再加上簡單、漂亮的包裝，
把滿腔的思念一併送給對方。

8
圍巾要包出溫馨感

內容雖然不是巧克力，
但仍以巧克力的顏色最適合情人節！
只是整體用茶色調來統合，
就能呈現這麼高雅的大人氣氛。

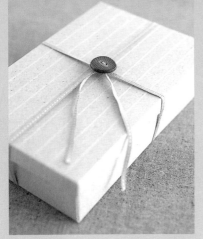

事先把緞帶穿在鈕扣
上，打結後即成為裝
飾重點。

9

襯衫型的應用

拉得長長的緞帶就像領帶一般。但這
比襯衫型包裝更簡單、素雅。禮物內
容選擇皮手套，如何呢？

包裝也用
巧克力色

10

紙張和貼紙都是自己做的

重點就在包裝紙張。

這是使用深淺兩種茶色的紙張加以縫
合而成的原創型。貼在正中央的貼紙
也是利用電腦製作的自製品。今年的
情人節就靠個性包裝來一決勝負吧！

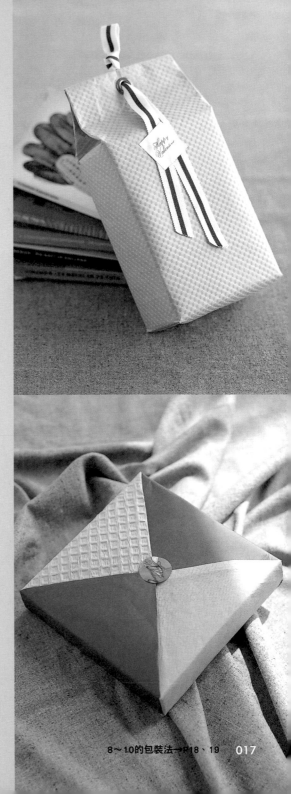

8〜1.0的包裝法→P18、19

8

材料

盒子（長26cm×寬16cm×高6cm）
茶色的薄紙（長26cm×寬65cm）
有英文字的薄紙
　（長18cm×寬60cm）
拉菲亞繩（＝raffia 60cm）
木鈕扣
緞帶（150cm）
原創貼紙

包法

①圍巾配合盒子大小折疊，用
　有英文字的薄紙捲包起來，
　再用拉菲亞繩從上綁住。貼
　上貼紙。放入鋪茶色薄紙的
　盒子。
②緞帶事先穿過鈕扣洞。蓋上
　盒蓋，用緞帶做十字繫法
　（參照P124），最後鉤住
　鈕扣打個單結。

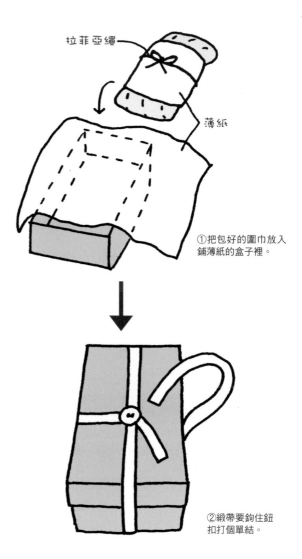

拉菲亞繩

薄紙

①把包好的圍巾放入
　鋪薄紙的盒子裡。

②緞帶要鉤住鈕
　扣打個單結。

St. Valentine's Day

實物尺寸

原創貼紙的作法參照P108

9

材料

盒子（長17cm×寬12cm×高6cm）
茶色的包裝紙（40cm正方）
緞帶（60cm）
原創貼紙
金屬扣眼（直徑10mm）

包法

①只有盒子的下側用包裝紙做
　牛奶糖包法（參照P114）。
②未包裝的部分如圖般摺向內
　側。
③再把折向內側的部分對摺，
　釘上金屬扣眼，穿過緞帶打
　結。最後黏貼貼紙。

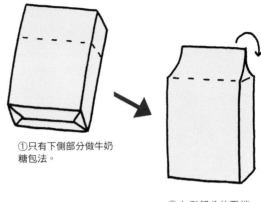

①只有下側部分做牛奶
糖包法。

②上側部分的兩端
都摺向內側。

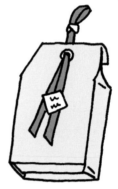

③將折向內側的部
分對摺，釘上金屬
扣眼，穿上緞帶。

Happy Valentine

實物尺寸

原創貼紙的
作法參照P108

10

材料

盒子（長20cm×寬20cm×高4cm）
有車線的包裝紙（36cm正方）
*作法參照P107
原創貼紙

包法

盒子用包裝紙做正方形包法
（參照P118），正中央黏貼
貼紙。

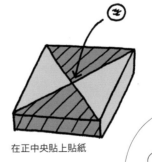

在正中央貼上貼紙

原創貼紙的
作法參照P108

實物尺寸

Happy Valentine

黑白色調的大人情人節

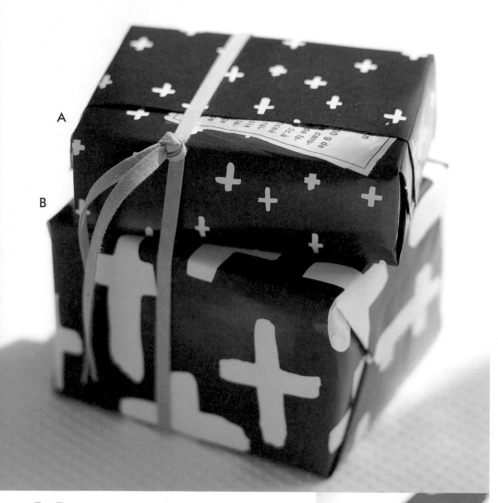

A

B

11

使用漂亮的紙張來包

採用簡單包裝方式時，就得靠紙張的
選擇來決定你的美感。以自製的原創
包裝紙來呈現個人風格也是種手法。
而在思索屬於自己的圖案或顏色之際
也令人興奮。

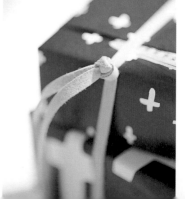

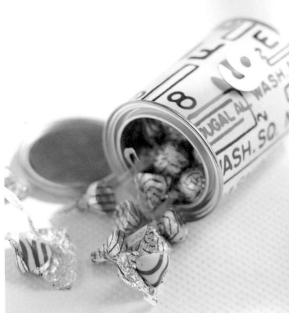

12
隨性的情人節

想輕鬆贈禮時,包裝也可隨性一
點。例如在空罐上捲紙張裝飾就很
優美了。再點綴裝飾重點的數字磁
鐵,即大功告成。

13
使用月曆
當包裝紙

影印月曆就能完成這麼有氣氛的禮物
包裝。包裝巧思總能在身邊意外發
現。當然內容物最好是如手錶、桌曆
等和數字有關的種類。

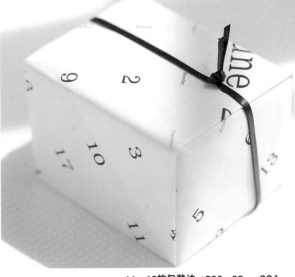

11～13的包裝法→P22、23

11

材料

盒子A（長10cm×寬7cm×高4cm）
　　 B（長9cm×寬10cm×高7cm）
原創包裝紙A（長16cm×寬28cm）
　　　　　 B（長24cm×寬33cm）
※作法參照P100
卡片
絨布緞帶（60cm）

包法

①A盒用A包裝紙做牛奶糖包法（參照P114）。首先把盒子放在紙張上，只有右側往內側折疊1cm。

②接著將紙張兩端重疊在盒子頂上，但右端要在上方。由於之後要把卡片夾在重疊縫隙，所以此處不用膠帶黏住。

③完成包裝後，夾入卡片。B盒使用B包裝紙做牛奶糖包法。

④把2個盒子上下相疊，用緞帶捲繞，打固定結（參照P127）。

12

材料

加蓋的罐子（直徑9cm、高11cm）
原創包裝紙（長10.5cm×30cm）
※作法參照P100
數字磁鐵

包法

在罐子上捲紙張，用雙面膠帶固定，裝飾數字磁鐵。

在罐子上捲紙張，用雙面膠帶固定，裝飾數字磁鐵。

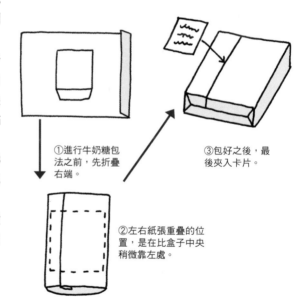

①進行牛奶糖包法之前，先折疊右端。

②左右紙張重疊的位置，是在比盒子中央稍微靠左處。

③包好之後，最後夾入卡片。

13

材料

影印月曆的包裝紙
　　（長42cm×寬30cm）
盒子（長12cm×寬10cm×高8cm）
黑皮繩（55cm）

包法

盒子用紙張做斜包法（參照P116）。用皮繩做一字繫法（參照P124），打固定結（參照P127）。

禮貌贈禮的創意巧克力包裝法！

雖只是禮貌上的贈禮，
巧克力也別直接拿給對方，請加點遊樂之心吧！

在板狀巧克力上加個重點

在板狀巧克力上面黏貼原創貼紙。

縮小25%（請放大400%使用）的原創貼紙，作法參照P108

包成玩具一般

把巧克力裝在扭蛋裡，然後貼上原創貼紙。

實物尺寸
原創貼紙的作法參照P108

熱帶魚型的可愛包裝

①在紙袋裡放入2～3個小巧克力。
②a、b兩端相疊，摺成三角形。
③相疊的部分再對摺，貼上貼紙。

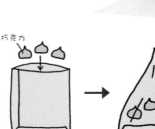

實物尺寸
原創貼紙的作法參照P108

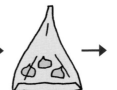

①把巧克力裝在紙袋中。

②a、b兩端如圖般相疊。

③用貼紙固定封住口部。

OPEN!

生日
for Birthday

為了讓對方收到生日禮物時，
能感受到「今天是特別快樂的一天」，
使用流行感的包裝最恰當。
那麼在打開禮物之前，
必然先由衷興起一股興奮情懷。

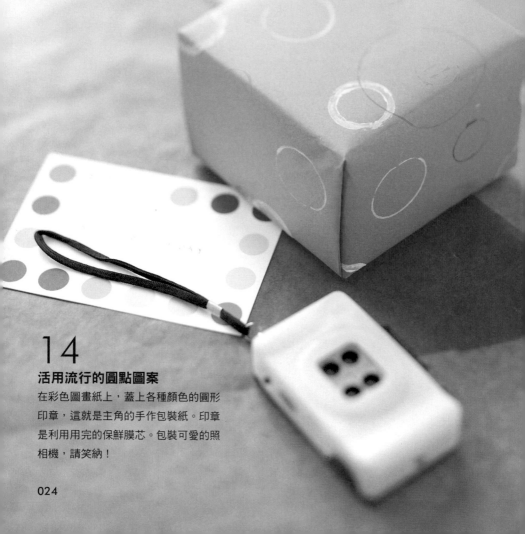

14
活用流行的圓點圖案
在彩色圖畫紙上，蓋上各種顏色的圓形
印章，這就是主角的手作包裝紙。印章
是利用用完的保鮮膜芯。包裝可愛的照
相機，請笑納！

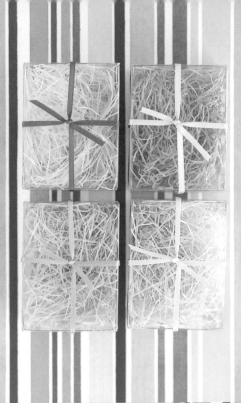

15

裡面藏著什麼禮物呢？

看不出裡面有什麼東西的趣味包裝法！填充用紙條中隱藏著飾品等令人驚喜的禮物。

16

打開之前就能炒熱快樂氣氛

收到如此彩色繽紛的禮物，對方一定忍不住開心起來。其實裝飾重點只是捲包紙巾，包裝法也超級簡單。附贈流行卡片，寫上你的生日祝福！

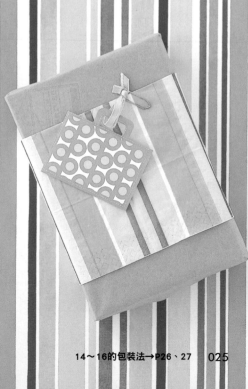

14～16的包裝法→P26、27

14

材料

盒子（長13cm×寬13cm×高
10cm）
蓋章圖案紙（41cm正方）
※作法參照P102
生日卡

包法

盒子用圖案紙做正方形包法
（參照P118）。附上祝福卡
片。

15

材料

透明盒子4個
　（各長8cm×寬6cm×高4cm）
緞帶4條（各52cm）
填充用紙條

包法

①把禮物擺放在填充用紙條
　中，用紙條包住。
②避免看得到內容物之下，放
　入透明盒子裡。
③用緞帶做十字繫法（參照
　P124），打個單結。

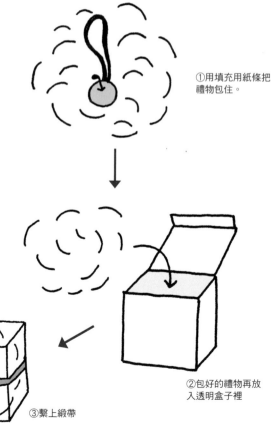

①用填充用紙條把
禮物包住。

②包好的禮物再放
入透明盒子裡

③繫上緞帶

16

材料

盒子（長16cm×寬11cm×高3cm）
綠色薄紙（長35cm×寬21cm）
餐巾紙（22cm正方）
卡片
緞帶（15cm）
迴紋針

包法

①盒子用薄紙做牛奶糖包法
　（參照P114）。然後用對
　摺的餐巾紙捲包起來，後側
　用膠帶固定。
②在卡片上穿緞帶，綁在迴紋
　針上。
③利用迴紋針把卡片夾在餐巾
　紙上。

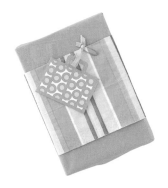

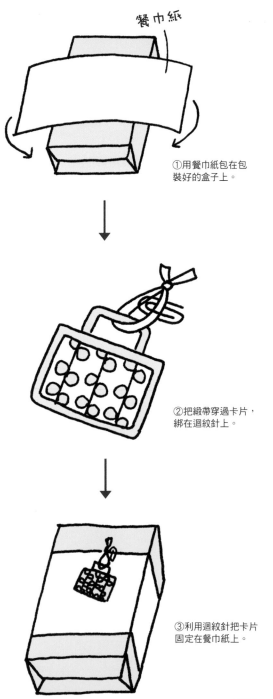

餐巾紙

①用餐巾紙包在包
　裝好的盒子上。

②把緞帶穿過卡片，
　綁在迴紋針上。

③利用迴紋針把卡片
　固定在餐巾紙上。

母親節
for Mother's Day

想要傳達「一直、一直受到照顧，
感激不盡」的謝意，
所以主題色採用溫柔的粉紅色。
然後再點綴一朵媽媽最喜歡的花。

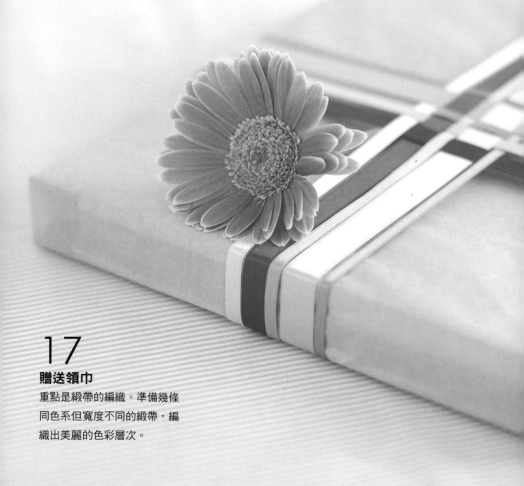

17
贈送領巾

重點是緞帶的編織。準備幾條
同色系但寬度不同的緞帶，編
織出美麗的色彩層次。

父親節
for Father's Day

父親節的禮物通常較不貴重，
所以更要講究包裝。
今年就花些心思來贈送禮物好嗎？
但避免太可愛，
應以穩重色調來做統合。

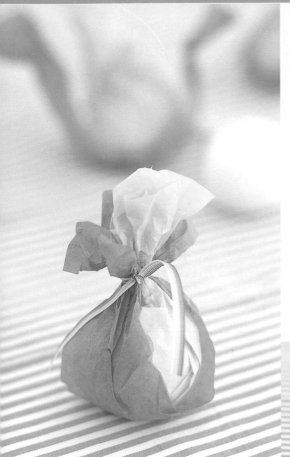

18
禮物是爸爸喜歡的高爾夫球
直接贈送相當無趣的高爾夫球，用心包
裝後變得如此優雅！要訣在薄紙要重疊
兩層使用。

19
贈送領帶
總覺得害羞，困難表達自己心
意的人不少，這款包裝就是專
為這些人構想的。就把感謝心
意用印章蓋出來吧！

17～19的包裝法→P30、31

How to wrap

17

材料

盒子
（長21cm×寬21cm×高2.5cm）
包裝用薄紙（長52cm×寬26cm）
寬度不同的緞帶10條（各50cm）
太陽花1朵

包法

①盒子薄紙做正方形包法（參
照P114）。再用5條緞帶寬
向繞一圈，在後側用雙面膠
帶固定。

②接著以長向，用1條條的緞
帶如圖般編織在寬向緞帶
上。

③5條緞帶都編織好之後，在
後側用雙面膠帶固定，插上
太陽花裝飾。

①首先，用5條緞帶
寬向捲繞盒子。

②長向是1條條分別
交錯編織。

③5條緞帶都編入之
後，繞到後側固定。

18

材料

淡藍色薄紙（長11cm×寬23cm）
淺藍色薄紙（長5cm×寬23cm）
緞帶（18cm）

包法

①在淺藍色薄紙上重疊淡藍色
　薄紙，中間擺放高爾夫球。
②左右兩端拉高包住，上面束
　緊，繫上緞帶。

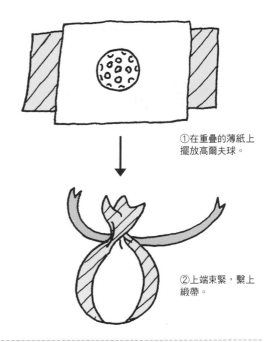

①在重疊的薄紙上
擺放高爾夫球。

②上端束緊，繫上
緞帶。

19

材料

盒子
　（長28cm×寬12cm×高3cm）
紙張（長32cm×寬34cm）
英文字母的印章（大、小2種類）

包法

①在紙張中心保留13×3cm的
　空白空間，周邊用小印章隨
　意蓋印。
②在①的留空部位，使用大印
　章蓋上你想說的話。然後邊
　貼著上部，邊用麻繩綁起
　來。
③盒子用②的紙張做牛奶糖包
　法（參照P114）。

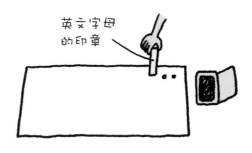

英文字母
的印章

用印章蓋上你想傳達的訊息。

結婚日
for Wedding

據說新娘子配戴藍色的飾品就能擁有
幸福。所以包裝建議採用以白色為基
調，藍色作點綴的方式。淡雅的色調
將會散發一股高貴氣氛。

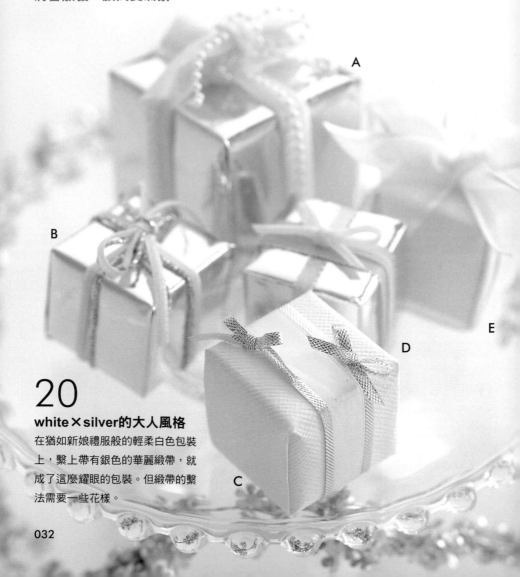

A

B

E

D

20
white×silver的大人風格
在猶如新娘禮服般的輕柔白色包裝
上，繫上帶有銀色的華麗緞帶，就
成了這麼耀眼的包裝。但緞帶的繫
法需要一些花樣。

C

21・22

白色和淡藍色
的素樸組合

重疊2個純白色的盒子，繫上絲綢般
的淡藍色緞帶，即可完成素樸又高雅
的禮物。也可以在白色盒子上貼上愛
心蕾絲貼紙，來增加婚禮的氣氛。

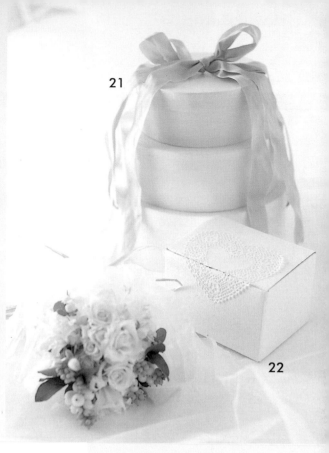

21

22

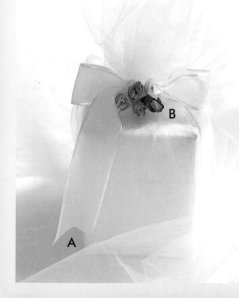

A

B

23

點綴幸福
的藍色花束

先用非硬質的柔軟歐根紗來包裝，
然後附加手作藍色緞帶小花束做裝
飾。把祝福對方永遠幸福的願望一
併附贈。

20～23的包裝法→P34、36

20-A

材料

盒子（長6cm×寬6cm×高6cm）
紙張（20cm正方）
天鵝絨緞帶（80cm）
珠鍊（80cm）

包法

盒子用紙做正方形包法（參照P118）。然後把緞帶和珠鍊相疊做十字繫法（參照P124），打雙環蝴蝶結（參照P126）。

把緞帶和珠鍊兩者重疊，做十字繫法，打雙環蝴蝶結。

20-B

材料

盒子（長4cm×寬4cm×高4cm）
紙張（14cm正方）
天鵝絨緞帶（60cm）
銀色緞帶（60cm）

包法

盒子用紙做正方形包法（參照P118）。然後把2條緞帶重疊做十字繫法（參照P124），打雙環蝴蝶結（參照P126）。

2條緞帶重疊，做十字繫法，打雙環蝴蝶結。

20-C

材料

盒子（長4cm×寬4cm×高4cm）
紙張（14cm正方）
白色絨緞帶（20cm）
銀色緞帶2條（各30cm）

包法

盒子用紙做正方形包法（參照P118）。中央捲繞白色緞帶，在後側用膠帶固定。然後在白色緞帶兩側，從下捲繞銀色緞帶，在盒子上方打雙環蝴蝶結（參照P126）。

20-D

材料

盒子（長4cm×寬4cm×高4cm）
紙張（14cm正方）
銀色緞帶（18cm）
天鵝絨緞帶（30cm）

包法

①盒子用紙做正方形包法（參照P118）。用銀色緞帶捲繞十字，在後側用膠帶固定。

②天鵝絨緞帶是寬向捲繞，在上方打雙環蝴蝶結（參照P126）。

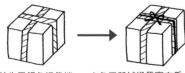

首先用銀色緞帶捲繞十字形。

白色天鵝絨緞帶寬向重疊在銀色緞帶上，在上方打蝴蝶結。

20-E

材料

盒子（長4cm×寬4cm×高4cm）
紙張（14cm正方）
雪紡紗（55cm）

包法

盒子用紙做正方形包法（參照P118）。
然後用緞帶做十字繫法（參照P124），
打4環蝴蝶結（參照P127）。

用緞帶做十字繫法，
打4環蝴蝶結

22

材料

盒子（長9cm×寬12cm×高8cm）
心形的蕾絲紙（寬約6cm）

包法

盒子加蓋，貼上心形蕾絲紙。

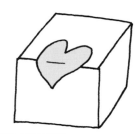

黏貼心形蕾絲紙
封住盒子。

21

材料

盒子（直徑15cm、高6cm）
　　　（直徑19cm、高7cm）
　　　（直徑21cm、高8cm）
緞帶4條（各80cm）

包法

①在最大的盒子側面用鑽子打洞，分別
　穿上緞帶，並在內側做單側結。
②把3個盒子依大小順序重疊起來，4條
　緞帶在最上層打結，做打雙環蝴蝶結
　（參照P126）。並拉開重疊的緞帶，
　整理成4個環。

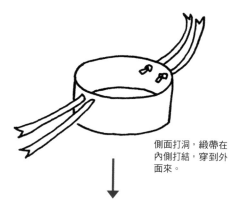

側面打洞，緞帶在
內側打結，穿到外
面來。

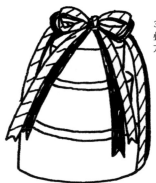

3個大小盒子重
疊，緞帶在最上
方打結。

23-A

材料

盒子（長11cm×寬11cm×高15cm）
紙張（長42cm×寬54cm）
軟質的網紗（長70cm×寬60cm）
雪紡紗緞帶（90cm）
繩子（30cm）
23-B的藍色緞帶花束

包法

① 盒子用紙做牛奶糖包法（參照P114）。盒子朝上放在網紗上，用網紗包住上下相疊在中央，用雙面膠帶貼住。

② 左手壓著盒子，邊捏緊右側的網紗邊往上拉。

③ 再從根際緊貼著側面拉到盒子上方。

④ 左側同樣操作，讓左右相疊在盒子上方，用繩子綁住。繫上緞帶，插上B的藍色緞帶花束。

①網紗上下在中央處相疊，用雙面膠帶固定。

②首先，邊捏緊右側邊往上拉。

③從根際緊貼著側面，拉到盒子上面為止。

④左側也一樣操作，再把左右側相疊用繩子綁住。繫上緞帶即完成。

23-B

材料

含鐵絲的藍色緞帶5條（各15cm）
花藝膠帶
花藝鐵絲5支（綠色＃30、各24cm）

包法

①把緞帶下方的鐵絲稍微拉出，讓緞帶產生皺褶。

②從邊緣捲包起來，做成玫瑰花形狀，剪掉緞帶的鐵絲。

③花藝鐵絲分別對摺，從對摺的位置纏繞固定②的玫瑰花，直接當作花莖。

④在花藝鐵絲上捲上花藝膠帶，避免看得見鐵絲。

⑤把5枝花束在一起，扭轉花莖的部分，做成花束。

①拉出下方的鐵絲，上方的緞帶散落製作皺褶。

②從邊緣捲包起來。

③用花藝鐵絲纏繞花的下部。

④在花藝鐵絲上捲包花藝膠帶。

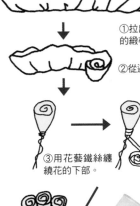
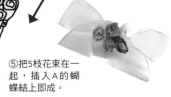

⑤把5枝花束在一起，插入A的蝴蝶結上即成。

禮物項目別的包裝法

贈禮時，

剛出爐的麵包適合繫上樸素的緞帶，

小花束可插在果醬瓶子裡，

純白色的室內鞋則裝在柔軟的不織布袋中。

像這般，

包裝的形狀和素材應依據禮物的種類來下功夫為宜。

現在就來介紹一般性非正式的簡易禮物包裝技巧。

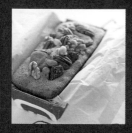
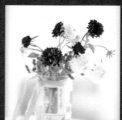

好吃的食物
FOOD

精心烘焙的點心、麵包，正好吃的水果、食品，
好想跟他人一起分享。
這時候，適合採用灑脫又可愛的包裝法，
再加點小裝飾。以不誇張，展現自然的氣氛為主。

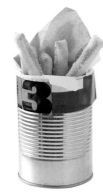

24

在流行的罐子裡
裝滿乳酪派

把酥酥脆脆的乳酪派豎立在罐子裡，
用薄紙覆蓋。之後捲上貼紙即可。因
不用擔心乳酪派會變形，所以最適合
充當小型派對的伴手禮。

25

把塔狀的鬆餅
直接包裝

好像小時候閱讀過的繪本場景，
把好幾片鬆餅疊高在紙盤上。就
以此狀態直接用玻璃紙包起來送
人吧！附加瓦楞紙裁剪的刀叉做
裝飾。但要小心拿給對方，鬆餅
才不會破損。

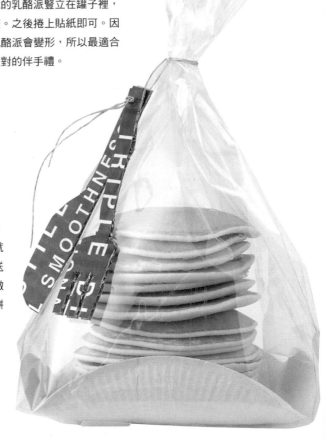

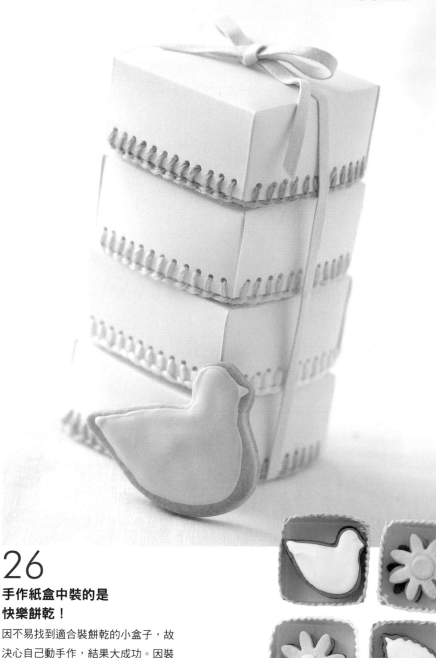

26

手作紙盒中裝的是
快樂餅乾！

因不易找到適合裝餅乾的小盒子，故
決心自己動手作，結果大成功。因裝
在每個盒子裡的餅乾各不相同，所以
每次打開盒子都充滿驚喜。

24～26的包裝法→P40、41

24

材料

罐子（直徑8cm、高11cm）
薄紙（裁成直徑12cm的圓形）
原創貼紙（寬3cm×長27cm）
※作法參照P108

包法

①罐子裡裝乳酪派（大約長
　9cm、寬1cm），覆蓋裁成
　圓形的薄紙。
②用貼紙捲繞罐子外圍。

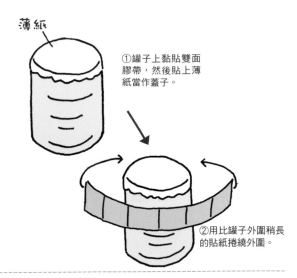

薄紙

①罐子上黏貼雙面
膠帶，然後貼上薄
紙當作蓋子。

②用比罐子外圍稍長
的貼紙捲繞外圍。

25

材料

紙盤（直徑18cm）
餐巾紙
玻璃紙（45cm正方）
瓦楞紙
紙繩（40cm）

包法

①紙盤上鋪餐巾紙，重疊鬆餅
　（本書是重疊17片直徑9cm
　的鬆餅）。把紙盤的四角摺
　入內側。
②把①擺放在玻璃紙上，捏著
　兩端，側面摺入底部，用膠
　帶固定。
③另一側同樣操作。
④用紙繩綁住玻璃紙上部，垂
　下的紙繩再穿過瓦楞紙製作
　的刀、叉柄上的洞，打個單
　結固定

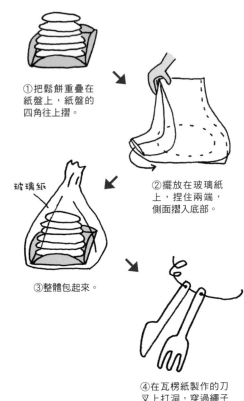

①把鬆餅重疊在
紙盤上，紙盤的
四角往上摺。

②擺放在玻璃紙
上，捏住兩端，
側面摺入底部。

玻璃紙

③整體包起來。

④在瓦楞紙製作的刀
叉上打洞，穿過繩子
打個單結固定。

26

材料

厚紙（尺寸參照紙型）
細毛線4條（各1m）
絨面皮緞帶（70cm）

包法

①厚紙如圖一般裁剪本體和蓋
　子各4片，邊緣用打洞機打
　洞。

②分別組合盒子，使用毛線作
　毛邊縫。

③把4個盒子重疊，繫上緞
　帶，打雙環蝴蝶結（參照
　P126）。

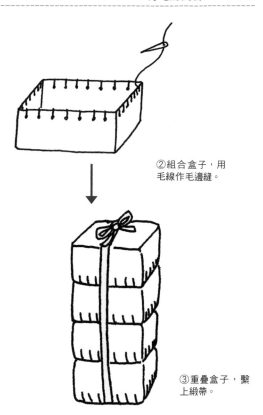

②組合盒子，用
毛線作毛邊縫。

③重疊盒子，繫
上緞帶。

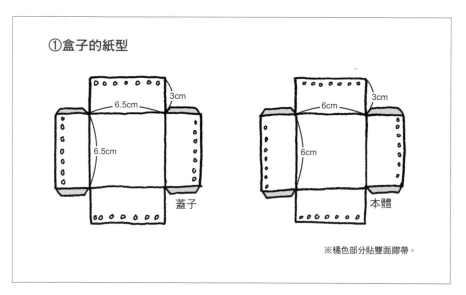

①盒子的紙型

3cm
6.5cm
6.5cm
蓋子

3cm
6cm
6cm
本體

※橘色部分貼雙面膠帶。

27

小泡芙花束

圓滾滾的小泡芙不必規規矩矩地擺放在盒子裡，可像花束般膨鬆包裝來送人。重點在輕輕填裝以免破損。

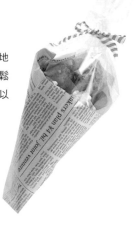

28

配合塔的顏色
選擇包裝色調

打開藍色的包裝紙，裡面是新鮮的藍莓塔。把點心的顏色和包裝的顏色搭配恰當，讓外觀呈現清爽高雅的印象。避免擺放太久，做好馬上贈送為宜。

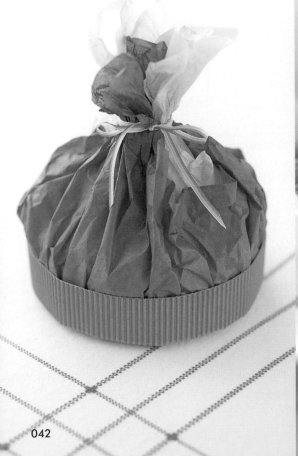

29

烤蛋糕
採用天然素材包裝

樸素的磅蛋糕以簡單的包裝來傳達手
作感覺。裝在適合蛋糕大小的DIY瓦
楞紙盒中，再綁上麻繩就OK了！

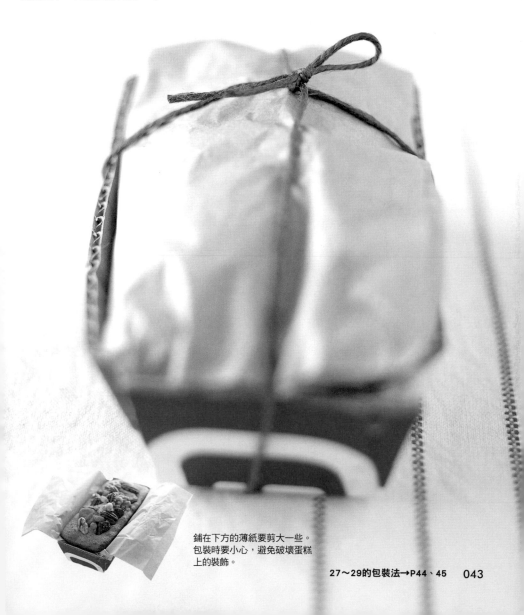

鋪在下方的薄紙要剪大一些。
包裝時要小心，避免破壞蛋糕
上的裝飾。

27～29的包裝法→P44、45　　043

27

材料

淡藍色薄紙2張（各長24cm×寬30cm）
英文報紙（長24cm×寬30cm）
玻璃紙（長40cm×寬30cm）
緞帶（50cm）

包法

①以稍微歪斜的方式，在英文報紙上重疊2片薄紙。
②如花束一般捲包起來，用釘書機固定。
③裝入小泡芙，用玻璃紙包起來。
④底部折疊用釘書機固定，上部捏緊繫上緞帶，打雙環蝴蝶結（參照P126）。

28

材料

藍色的波紋紙（尺寸參照紙型）
藍色、淡藍色薄紙各1張（各40cm正方）
緞帶（50cm）

包法

①如圖般裁切波紋紙。B從邊緣以每2cm間隔剪開2cm長度的切痕。
②把B捲成圓圈，接合處用黏膠固定，把切痕摺入內側，沾黏膠並把A套入B圈中。
③在②中鋪藍色薄紙，從上重疊淡藍色薄紙，裝入藍莓塔（直徑14cm、高3cm）。
④整體包起來，上方繫緞帶打雙環蝴蝶結（參照P126）。

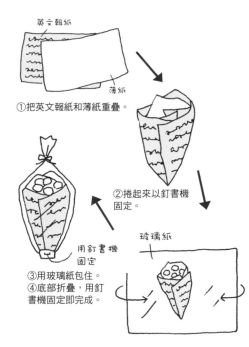

①把英文報紙和薄紙重疊。

②捲起來以釘書機固定。

③用玻璃紙包住。
④底部折疊，用釘書機固定即完成。

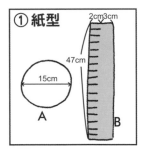

① 紙型

2cm 3cm

47cm

15cm

A

B

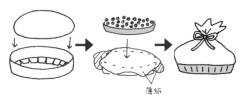

②把A放入捲成圓圈狀的B中，用黏膠固定。

③鋪薄紙，再放入藍莓塔。

④繫上緞帶。

29

材料

瓦楞紙（尺寸參照紙型）
茶色薄紙（長14cm×寬30cm）
藏青色麻繩（1m）

包法

①瓦楞紙如圖般裁切。

②剪開圖②表示的粗線部分，依箭頭方
　向摺入。

③在②摺入的部分沾黏膠，組合成盒
　子。

④盒子鋪薄紙，裝入磅蛋糕（長14cm×
　寬5.5cm×高5cm）。

⑤折疊薄紙包住蛋糕，用麻繩作十字繫
　法（參照124），打個單環結（參照
　P126）。

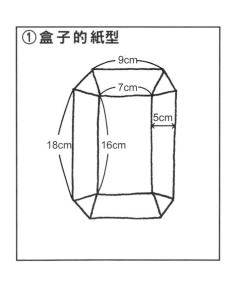

①盒子的紙型

9cm
7cm
5cm
18cm　16cm

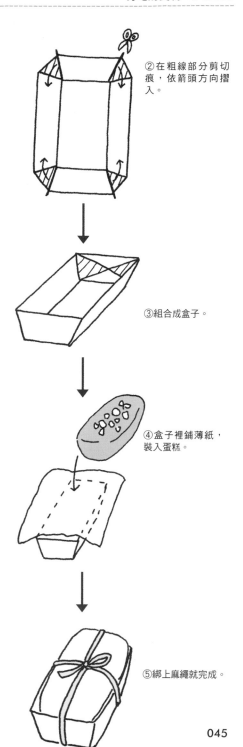

②在粗線部分剪切
痕，依箭頭方向摺
入。

③組合成盒子。

④盒子裡鋪薄紙，
裝入蛋糕。

⑤綁上麻繩就完成。

30
贈送司康餅（scone）

這種鬆餅不用太做作、不用裝飾，一出爐就馬上贈送最佳！因此使用樸素的袋子包裝最恰當。附贈1小瓶果醬或蜂蜜更顯貼心。

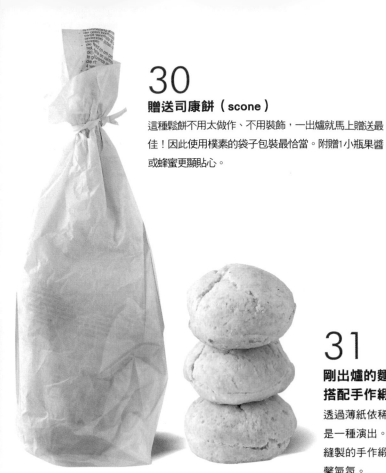

31
剛出爐的麵包
搭配手作緞帶，俏麗極了！

透過薄紙依稀可見到美味的焦色，也是一種演出。再繫上自己連結小布條縫製的手作緞帶，充滿家庭烘焙的溫馨氣氛。

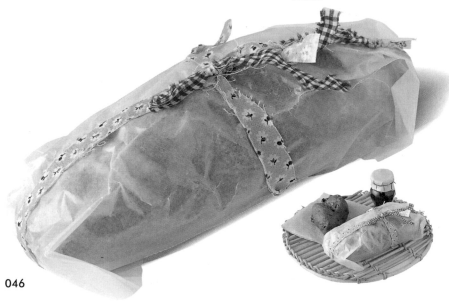

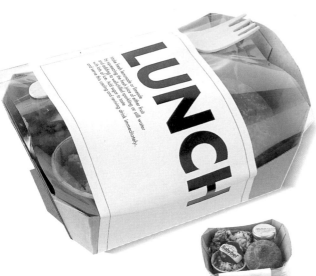

32

裝滿喜愛
食物的午餐盒

如果有人贈送這麼可愛的午餐盒，可能
會捨不得吃吧！其實包裝相當簡單，重
點在貼上有商標圖案的原創貼紙。

33

隨時隨地都能吃的三明治

這是任何場所都能打開馬上食用的便
利三明治。把餐巾紙捲在袋子上，是
兼具實用又美觀的創意。其上捲包的
細紙條是影印英文報紙的原創貼紙。

34

捲著緞帶的
可愛焙果

緞帶蓋上肉桂或藍莓等標示素材
名稱的文字，然後繫在焙果上，
這是主要的包裝重點。

30～34的包裝法→P48、49

30

材料

透明紙袋（長25cm×寬8cm）
白色薄紙2張（各長35cm×寬30cm）
英文報紙（長35cm×寬30cm）
魔術帶

包法

①在薄紙上重疊英文報紙，縱向對摺，
　底部也折疊，然後裝入透明袋中。
②裝入司康餅（直徑6cm4個）。
③上部捏緊，扭轉魔術袋束緊口部。

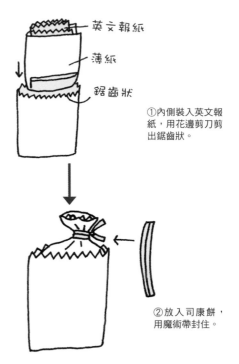

英文報紙
薄紙
鋸齒狀

①內側裝入英文報
紙，用花邊剪刀剪
出鋸齒狀。

②放入司康餅，
用魔術帶封住。

31

材料

蠟紙（40cm正方）
緞帶（1m）

包法

①連結細長的布條做成緞帶。
②麵包（長約20cm）用蠟紙如圖包住，
　用膠帶固定。
③緞帶做十字繫法（參照P124），打雙
　環蝴蝶結（參照P126）。

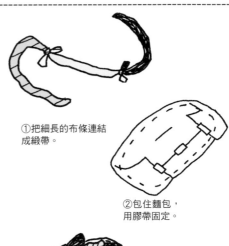

①把細長的布條連結
成緞帶。

②包住麵包，
用膠帶固定。

③緞帶做十字
繫法打結。

32

材料

紙盒（長16cm×寬12cm×高5.5cm）
玻璃紙（長15cm×寬35cm）
原創貼紙
木叉子

包法

①在紙盒裡鋪玻璃紙。

②裝入麵包或沙拉等喜歡的食物，用玻璃紙包起來。

③擺放木叉子，從叉子上黏貼貼紙。

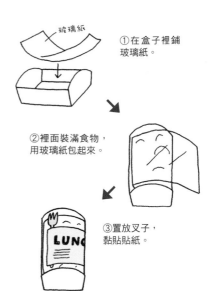

玻璃紙

①在盒子裡鋪玻璃紙。

②裡面裝滿食物，用玻璃紙包起來。

③置放叉子，黏貼貼紙。

LUNCH

原創貼紙的作法參照P108。

LUNCH

貼紙的紙型（請放大400%後使用）

33

材料

三明治袋（長20cm×寬16cm）
餐巾紙
包裝紙（長3cm×寬32cm）

包法

把三明治放入三明治袋裡，捲上餐巾紙，餐巾紙上在捲繞包裝紙條，用膠帶固定。

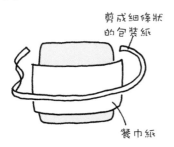

剪成細條狀的包裝紙

餐巾紙

34

材料

紙緞帶2條（24cm）
透明紙

包法

緞帶蓋章，穿過焙果的中央，再用雙面膠帶固定。裝入透明紙袋，用膠帶固定。

CINNAMON

35

**莓類要小心輕柔
地放入盆裡**

容易破損的纖細覆盆子，需要採用牢
固的包裝法來保護。裝入自然風的盆
栽裡，然後用粉彩筆如塗鴉般寫下莓
類的名稱。

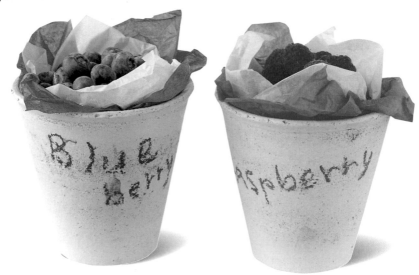

36

**用鮮綠色的包裝紙
來包裝洋梨**

平凡的洋梨，用薄紙包起來，掛上葉
形吊牌，就可成為正式的禮物。想和
別人分享時，這種純樸的包裝方式最
棒了！

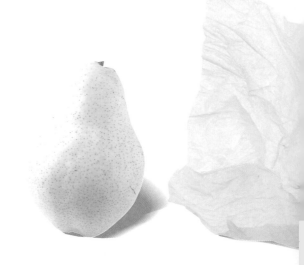

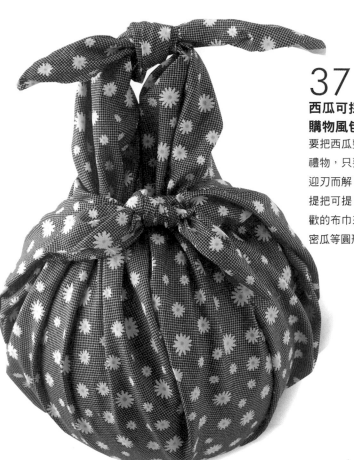

37

西瓜可採用
購物風包裝法

要把西瓜整個包住！如此大膽的
禮物，只要學會這種包裝法即可
迎刃而解。不僅整個包住，還有
提把可提，真惹人喜愛。找塊喜
歡的布巾來包吧！也可應用在哈
密瓜等圓形的禮物上。

35～37的包裝法→P52、53　　051

35

材料

盆栽（直徑10cm、高10cm）
薄紙2張（各20cm正方）
粉彩筆

包法

①盆栽用喜歡的粉彩筆寫下文字。
②把2張薄紙重疊鋪在盆裡。
③裝入莓類。

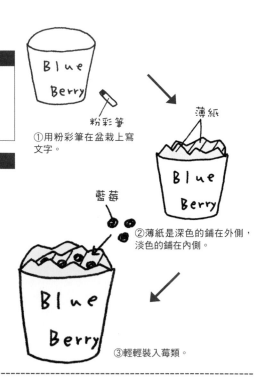

①用粉彩筆在盆栽上寫文字。

②薄紙是深色的鋪在外側，淡色的鋪在內側。

③輕輕裝入莓類。

36

材料

綠色的薄紙（25cm正方）
紙繩（30cm）
吊牌

包法

①把洋梨擺放在薄紙中央。
②邊打皺褶，邊整個包住，上部捏緊。
③裁剪葉形的吊牌，上部打洞。繩子穿過洞，纏繞包好的洋梨打結。

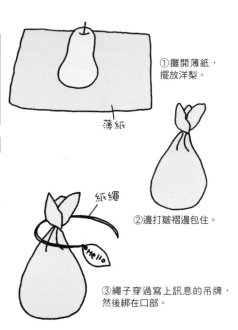

①攤開薄紙，擺放洋梨。

②邊打皺褶邊包住。

③繩子穿過寫上訊息的吊牌，然後綁在口部。

37

材料

布巾（70cm正方）

包法

①攤開布巾，握住前面的兩端。

②以稍微鬆弛的狀態，用兩端打結。

③另一側也同樣打結。

④放入西瓜（直徑20cm），把前面的結穿過後側的結並且拉高。

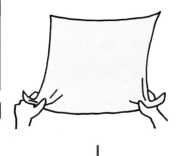

①首先先握住面前的兩端。

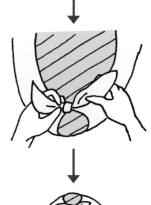

②保持鬆弛狀態打結。

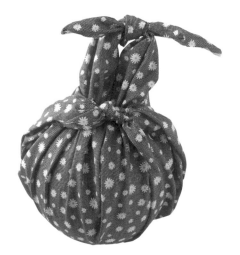

③反側以同方法打結。

④把前面的結從下方穿過去，再往上拉高即可完成。

38

會飄出紅茶香的紗布袋

能舒暢情緒的紅茶香也要一起贈
送，所以用薄紗布親手製作小袋
子。是令人期待下午茶時間快快
到來的禮物。

39

**把喜歡的咖啡豆
裝滿麻布袋**

咖啡豆最適合用麻質素材來包裝。
請邊品嚐芳香的咖啡邊縫製簡單的
麻布袋吧！因為針目在麻布上並不
明顯，所以隨性縫縫也OK啦！

38〜39的包裝法→P56、57　055

38

材料

紗布（長20cm×寬8cm）
麻繩（30cm）
玻璃紙袋（長6cm×寬6cm）
緞帶（12cm）

包法

①紗布寬向對摺，兩側車縫，但其中一
　側的上端保留4cm不車縫。
②從保留的4cm中翻摺2cm，車縫一圈。
③穿上麻繩打結，完成紗布袋。然後放
　入盛裝紅茶又繫上緞帶的玻璃紙袋。

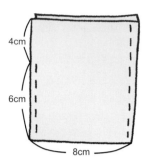

4cm

6cm

8cm

①把紗布對摺，兩端縫合成袋
狀。但其中一側的上方保留
4cm不縫合。

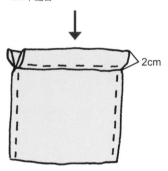

2cm

②從上算起2cm處往外翻摺縫
合。

裝在玻璃紙
袋的紅茶

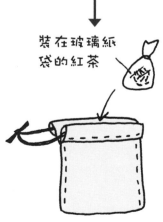

③穿上麻繩，放入裝紅茶的玻
璃紙袋。

39

材料

厚質麻布2片（各長25cm×寬17cm）
紙袋（長25cm×寬12cm）
玻璃紙袋（長10cm×寬8cm）
腳釘/吊牌（附加麻繩）/黑色壓克力原料
英文字的印花模版

包法

〈製作麻布袋〉

①麻布表面對表面，車縫周圍成為袋
　狀。

②底部兩端如圖般車縫襉份。

③袋子翻回表面，從上算起5cm處翻
　摺。在翻摺部位擺放印花模版，用壓
　克力原料印花。

〈包咖啡豆〉

①把裝在玻璃紙袋的咖啡豆放入紙袋。

②上部兩側摺入內側。

③然後上部對摺，在邊緣打洞裝置腳
　釘，掛上吊牌後，彎折腳釘固定。

〈製作麻袋〉

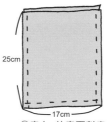

①麻布2片表面對表
面相疊，縫合周圍。

②兩端縫製襉份。

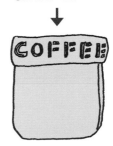

③翻面，從上算起
5cm處翻摺，用印
花模版印出文字。

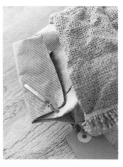

40
**新鮮果醬
禮物**

把當季的水果做成果
醬，裝入黏貼手作標籤
的空瓶裡。寫上賞味期
限更加親切。

41
**葡萄酒的
伴手禮**

感覺傳統包法有些乏味
的話，可在紙上車縫作
些花樣。那麼不僅外觀
雅緻，也能散發靈巧氣
氛。

42
**獨一無二的
芳香劑**

混合自己喜愛的香草，
親手製作的芳香劑，為
方便對方直接擺放廚房
使用，所以裝在自然風
的瓶子裡贈送。

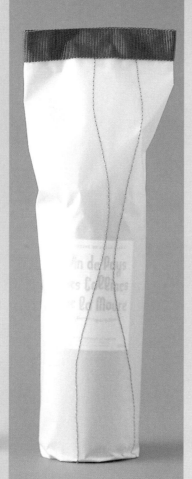

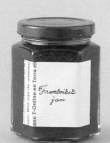

43
檸檬＆香草的
糖漿
在會晃動的吊牌上書寫簡單的話語或糖漿的配方。

44
蕃茄醬汁
和通心粉
把自豪的蕃茄醬汁，裝在用廣告原料畫上標籤的空瓶裡就完成了！為了方便馬上品嚐，另外附贈1人份的通心粉。

45
自家製的
洋梨果汁
使用鐵絲製作的洋梨造型和pear文字，是本包裝的裝飾重點。讓人一目了然，這是什麼水果的果汁！

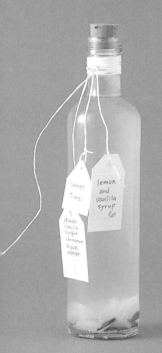

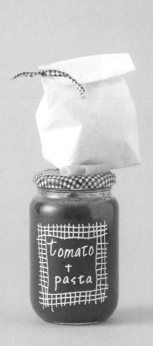

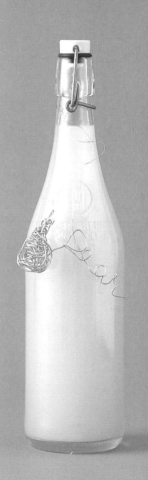

40～45的包裝法→P60、61

40

材料

空瓶子（直徑5.5cm、高9cm）
標籤（長5cm×寬5cm）

包法

標籤是影印英文報紙，再寫上喜歡的文字，用雙面膠帶貼在瓶子上。（裝好果醬後再貼標籤）

在瓶子上黏貼手作貼紙。

41

材料

瓶子（高30cm）
描圖紙3張（各長45cm×寬30cm）
＊作法參照P106
寬邊的緞帶（28cm）

包法

①在描圖紙中的一張，用粗線車縫喜歡的圖案。
②把①當表面，重疊3張描圖紙。再把葡萄酒寬放在描圖紙上，捲包起來，用雙面膠帶固定。
③參考圓筒狀包法（P120），邊打皺褶邊摺入底部，用膠帶固定。
④上部對摺，用附加雙面膠帶的緞帶捲繞一圈固定。

①在描圖紙上車縫喜歡的圖案。

②葡萄酒寬向置放，用描圖紙捲包起來。

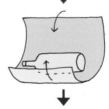

③邊打皺褶邊摺入底部，用膠帶固定。

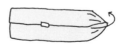

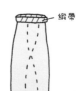

緞帶

④上部折疊，捲繞緞帶固定。

42

材料

空瓶子（直徑5cm、高11cm）
包裝紙（6cm正方）
拉菲亞繩（＝raffia 22cm）
紙繩（40cm）／軟木塞

包法

①用包裝紙捲包瓶子，上面捲拉菲亞繩
　打結。填充芳香劑，用軟木塞塞住。
②紙繩在瓶子後側打結，然後拉高到上
　面，在軟木塞上交叉，交叉後的繩子
　穿過剛才打結的繩子，在中央2條一
　起打個單結。

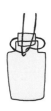

②最後2條合在一
起打個單結。

①紙繩在瓶子
後側打結。

44

材料

空瓶子（直徑6cm、高11cm）
白色廣告筆（極細型）
白色紙袋（長13cm×寬8cm）
小片緞帶（15cm）

包法

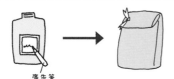

廣告筆
①瓶子用白色廣告筆
直接書寫文字等。

②裝通心粉的袋口加以折
疊，然後打洞繫上緞帶。

43

材料

瓶子（高36cm）
吊牌3個
細紙繩（各50cm）
軟木塞

包法

①在吊牌上寫上訊息或配方，然後打
　洞。
②把一條紙繩從正中央處纏繞在瓶口，
　一端保留約20cm，打個
　單結。另條紙繩也同樣
　作法操作。最後把紙繩
　穿過吊牌的洞打結。

45

材料

瓶子（高30cm）
鐵絲2條（20cm、70cm）

包法

①用短鐵絲製作文字。用長的鐵絲捲曲
　成B的洋梨形。
②在裝果汁的瓶子裡，捲上A和B。

①A是用鐵絲製作的
文字。B是用鐵絲捲
成洋梨形狀。

②把A和B
捲在瓶口
上。

TABLEWARE

日常使用的器皿或刀叉類都是
既實用又受歡迎的禮物。
包裝重點在於避免毀損。
且要比平常的包裝更加慎重、細心。

46

廚房用品的禮物

令人禁不住在廚房哼起歌來
的可愛全套廚房用品，最適
合送給喜愛烹飪的人。用轉
印貼紙在蛋上傳達訊息，也
是種點綴。

47

活用商店的
盤子紙包法

在商店偶而會看見盤子的包裝
法。只用1張紙就能包得如此
俐落美觀。而且能牢牢保護容
易破損的邊緣，令人安心。

48

棒狀的
刀叉包裝

為了避免危險，整體都要
確實包住為要。使用彩色
薄紙像冰棒一般捲包起
來，同時和玻璃杯整套贈
送。

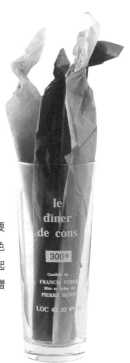

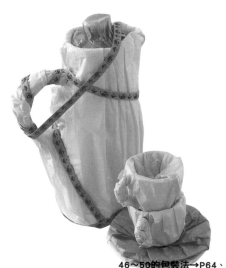

49

**T恤改造的
盤子提袋**

這樣的T恤提袋，只是拿在手上
就會快樂起來。且使用舊的T恤
即十分OK了。孩子的T恤可改造
成小提袋。由於是棉布料具有伸
縮性，所以包裝盤子相當安全。

50

**提供快樂的
喝茶時間**

贈送全套的喝茶用具。茶壺、茶
杯、碟子都只用薄紙包起來的簡
單包裝法。然而唯一的重點是要
邊打皺褶邊包。這樣，外觀也有
加分效果！

46

材料

大碗（直徑18cm）
木頭打蛋器（長22cm）
蛋
轉印貼紙
填充木屑
粉紅色的緞帶（70cm）

包法

①用轉印貼紙在蛋上印上訊息。
②把蛋放在填充木屑上，捲上緞帶打
結，和打蛋器一起放入大碗中。

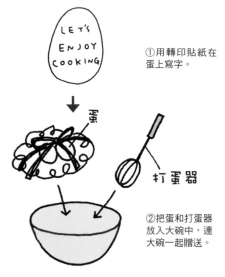

①用轉印貼紙在蛋上寫字。

②把蛋和打蛋器放入大碗中，連大碗一起贈送。

47

材料

盤子（直徑19cm）
包裝紙（長55cm×寬45cm）

包法

①盤子擺放在包裝紙中央。
②兩端摺向中央相疊。
③一端如圖般向左右折疊，再摺入底
部。
④另一邊也同樣折疊即完成。

①盤子朝上放在紙上。

②左右都要緊貼著盤子，向內側摺入並彼此疊合。

③左右折疊，摺入底部。

④另一邊同樣折疊即完成。

48

材料

薄紙4張（各20cm正方）
玻璃杯（直徑9cm）

包法

①把刀叉擺放在薄紙上，從一端捲包起來。

②在中途把一側摺入內側，再繼續捲包。

③最後緊緊扭轉薄紙，裝入玻璃杯中。

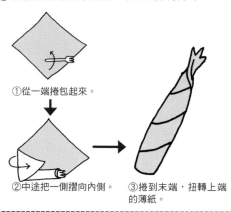

①從一端捲包起來。

②中途把一側摺向內側。　③捲到末端，扭轉上端的薄紙。

49

材料

舊T恤（大人、孩子各1件）

包法

①在T恤描繪提袋的形狀，沿著形狀以Z字針目車縫，然後貼著針目裁剪。

②開口的部分也要車縫，做成提袋。

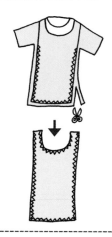

①在T恤描繪提袋形狀，車縫Z字形針目，再用剪刀裁剪。

②開口部分也需要車縫。

50

材料

薄紙
茶壺用（長60cm×寬40cm）
茶壺蓋用（15cm正方）
茶杯用（長25cm×寬20cm）
碟子用（24cm正方）
緞帶（1m20cm）

包法

所有的餐具都用薄紙，邊打皺褶邊完全包住。會突起的部分，用雙面膠帶固定呈現漂亮外型。包好的茶壺要加上蓋子，然後用緞帶隨性捲包裝飾。

全部用薄紙包裝

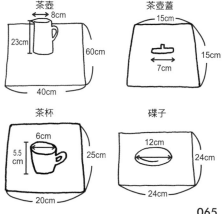

茶壺　8cm　23cm　60cm　40cm

茶壺蓋　15cm　7cm　15cm

茶杯　6cm　5.5cm　25cm　20cm

碟子　12cm　24cm　24cm

布料類
CLOTHS

布料、圍裙、T恤等柔軟的布料類，
建議採用捲成小巧型的包裝。
運用捲包方式，
不僅可變化使用紙張、緞帶或繩子等素材，
連造型也多采多姿。

51
麻布提袋

為了配合天然麻布的氣氛，
採用波紋紙和麻繩來捲包。

52
T恤

使用厚描圖紙捲包起來，重
點是隱約可透視到商標和圖
案。

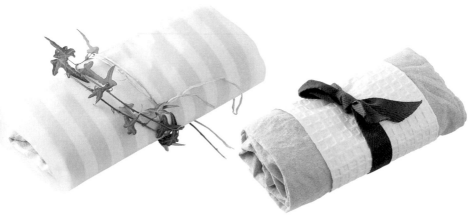

53
桌巾

使用緞帶和繩子也可，但使
用長春藤捲包更有創意。同
時也添增幾許自然風。

54
圍裙

用有素材感的包裝紙和寬邊
緞帶加以組合包裝。

51～54的包裝法→P68、69

51

〈提袋的大小〉

18cm　30cm

材料

波紋紙（長9cm×寬24cm）
麻繩（1m20cm）
金屬扣眼1個（7mm）
扣眼鉗

包法

① 波紋紙的一端用扣眼鉗裝置扣眼，穿
　過麻繩打結。
② 用波紋紙把捲包提袋，再捲繞麻繩，
　麻繩尾端塞入內部固定。

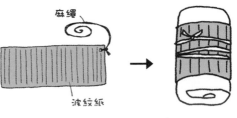

麻繩

波紋紙

① 波紋紙打洞裝置扣
眼，綁上麻繩。

② 先用波紋紙捲
包，再捲上麻繩。

52

〈T恤的大小〉

材料

描圖紙（長30cm×寬40cm）
細邊緞帶（1m20cm）

包法

用描圖紙捲包事先捲成圓筒狀的T恤，
再捲上緞帶打結。

大人用
M尺寸

55cm

42cm

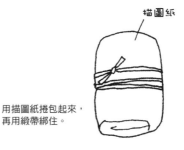

描圖紙

用描圖紙捲包起來，
再用緞帶綁住。

53

材料

描圖紙（長30cm×寬40cm）
拉菲亞繩（＝raffia 1m）
長春藤（1m）

包法

用描圖紙捲包事先捲成圓筒狀的桌巾。
再捲上拉菲亞繩打結。接著套上繞2圈
的長春藤。

〈桌巾的大小〉

1m50cm

80cm

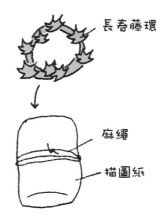

長春藤環

用描圖紙捲包，用拉
菲亞繩綁住，再捲上
長春藤環。

麻繩

描圖紙

54

材料

包裝紙（長30cm×寬40cm）
彩色棉布條（65cm）

包法

用橫向對摺兩半的包裝紙，捲包事先捲
成圓筒狀的圍裙。再捲上彩色棉布條打
結。

〈圍裙的大小〉

80cm

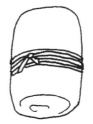

用包裝紙捲包起來，再
用彩色棉布條綁住。

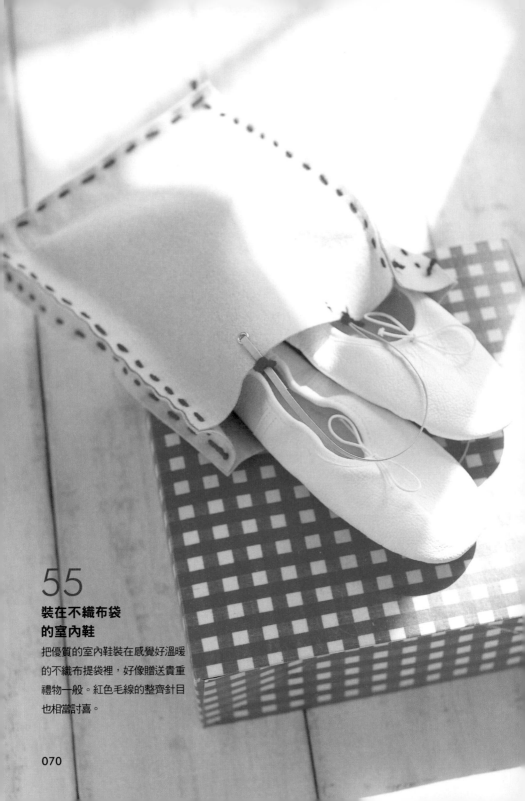

55
裝在不織布袋
的室內鞋

把優質的室內鞋裝在感覺好溫暖
的不織布提袋裡，好像贈送貴重
禮物一般。紅色毛線的整齊針目
也相當討喜。

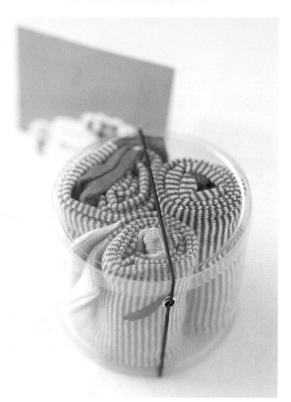

56
圓滾滾的毛襪

為了展露襪子的漂亮圖案，
故裝在透明盒子贈送。捲成
圓筒狀，緊緊塞在盒子裡，
然後用橡皮筋加以固定即
可。

57
**點綴著小花的
手帕包裝**

手帕也先捲成圓筒狀，再用薄
紙包起來，然後用2色毛線製
作的小花加以綁住，展現溫馨
表情。

55～57的包裝法→P72、73

55

材料

不織布（尺寸參照紙型）
紅色毛線（提袋用1m75cm、提把用7cm×4）
皮繩2條（各35cm）
金屬扣眼4個（7mm）/扣眼鉗

包法

①不織布如圖示尺寸裁剪。

②用毛線縫合各面，再用扣眼鉗在4個位置裝置扣眼。從洞穿過皮繩製作提把。皮繩用黏膠固定後，再用毛線綁住。

56

材料

透明盒子（直徑10cm、高8cm）
橡皮筋（22cm）
金屬扣眼1個（7mm）/扣眼鉗

包法

①用扣眼鉗在透明盒子上裝置扣眼，橡皮筋穿過扣眼做成環狀打結。裝入捲成圓筒狀的襪子。

②加蓋，用橡皮筋固定。

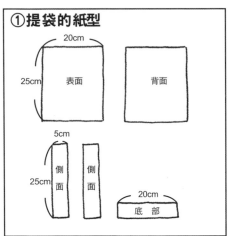

①提袋的紙型

20cm
25cm　表面　背面
5cm
25cm　側面　側面
20cm　底部

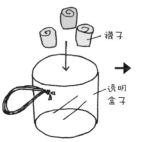

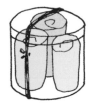

①在透明盒子上裝置扣眼，也裝置橡皮筋。

②放入襪子，加蓋，用橡皮筋固定。

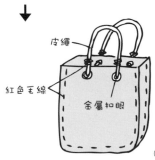

皮繩
紅色毛線
金屬扣眼

②提把是用皮繩穿過扣眼，用黏膠固定後，再用毛線綁住。

57

材料

黃色薄紙（長20cm×寬15cm）
黃色極細的毛海毛線2條（80cm和15cm）
白色毛海毛線（2m30cm）
綠色不織布

包法

①製作小花。首先把80cm的黃色毛線在
　2根手指上繞10圈。白色毛線在3根手
　指上繞20圈。

②把黃色毛線重疊在白色毛線上，中央
　用15cm的黃色毛線緊緊綁住，打個單
　結。

③以製作毛線球的要領，兩端分別各用
　剪刀剪開。

④以中央綁住毛線的狀態，用剪刀把毛
　線整理成圓球狀

⑤把捲成圓筒狀的手帕擺放在薄紙上，
　稍微折疊紙張下端。

⑥直接用薄紙捲包起來，用綁在②中心
　的黃色毛線，穿過2片剪成葉形又打
　洞的不織布，在頸部打個單結。

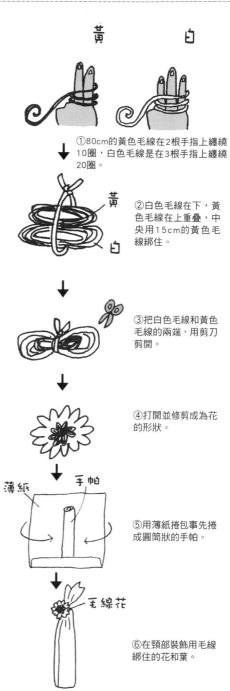

黃　　　　白

①80cm的黃色毛線在2根手指上纏繞
10圈，白色毛線是在3根手指上纏繞
20圈。

②白色毛線在下，黃色毛線在上重疊，中央用15cm的黃色毛線綁住。

③把白色毛線和黃色毛線的兩端，用剪刀剪開。

④打開並修剪成為花的形狀。

薄紙　　　手帕

⑤用薄紙捲包事先捲成圓筒狀的手帕。

毛線花

⑥在頸部裝飾用毛線綁住的花和葉。

贈送植物時，
以能直接裝飾室內的狀態包裝最理想。
此際，平日收藏的可愛瓶瓶罐罐就可好好派上用場！

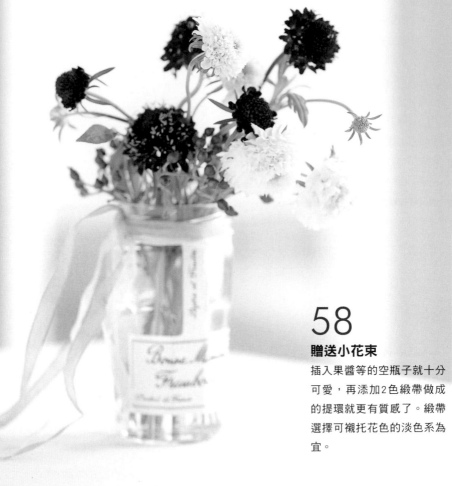

58
贈送小花束
插入果醬等的空瓶子就十分
可愛，再添加2色緞帶做成
的提環就更有質感了。緞帶
選擇可襯托花色的淡色系為
宜。

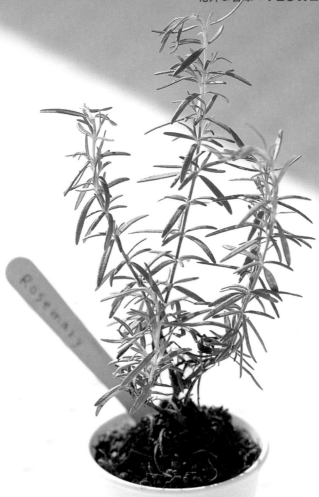

59

冰淇淋杯的迷迭香

小型香草植株裝在兩球裝的
冰淇淋杯裡恰恰好。這麼輕
鬆就能當贈禮,攜帶也方
便!重點是書寫香草名稱的
冰淇淋木匙。

58～59的包裝法→P76

58

材料

果醬空瓶（直徑4cm、高11cm）
白色緞帶（65cm）
淡藍色緞帶（1m30cm）

包法

①首先在瓶口捲繞白色緞帶打結。接著
重疊捲繞淡藍色緞帶，兩端打結做成
提環。但緞帶要纏繞在瓶口的凹凸部
分才不會滑動。

②瓶子裝些水，插入花束。

緞帶

①把緞帶捲繞在瓶
口上，製作提環。

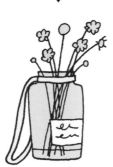

②裝水、插花。

59

材料

冰淇淋紙杯（直徑8cm、高5cm）
冰淇淋木匙

包法

①把香草苗放入冰淇淋紙杯中，刮平表
面土壤。

②在冰淇淋木匙書寫香草名稱，插進土
壤。

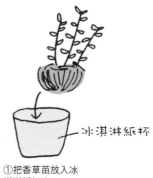

冰淇淋紙杯

①把香草苗放入冰
淇淋紙杯中。

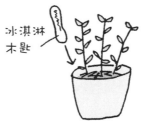

冰淇淋
木匙

②插入書寫香草名
稱的冰淇淋木匙。

植物種子的包裝法

由於是極微小的東西，所以要細心包裝贈送。
這種包裝法除了種子之外，
還零錢給人等多種場合也可應用，學會將十分便利。
在此全都使用有車縫線圖案的紙張（參照P106）。
但也可選用自己喜歡的紙。

A（8cm正方）

包法

①把紙張兩側如圖般折疊。

②上下往後側折疊。

③下部折疊部分張開，把上部折疊部分插入。

B（10cm正方）

包法

①紙張以對角線折疊，在中心點作記號。

②如圖般，把・摺到中心點位置。

③依據虛線折疊。

④把②折疊的角拉到外側，再依據虛線折疊。

C（10cm正方）

包法

①沿著圖示的虛線折疊。

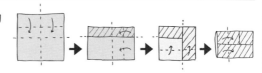

②掀開最初折疊的部分，把最後折疊的部分摺入其中。

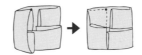

文具用品
STATIONERY

輕巧的文具用品最適合當作一般性小禮物。
或用彩色橡皮筋束起來，或裝在塑膠袋中，
只要用點巧思即能營造流行感。

60

用喜歡的紙自己作紙袋

這裡使用的紙張是影印喜歡的繪本圖案而成的
原創包裝紙。袋子親自製作才能擁有最佳尺
寸。

61

把各種顏色的文具包裝在一起

食品的保存用袋意外成為時髦的文具包裝素
材。

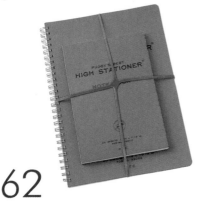

62

用橡皮筋來固定筆記本

重疊尺寸不一的筆記本，用紅色橡皮筋以十字
形緊緊束起來，也是裝飾焦點。

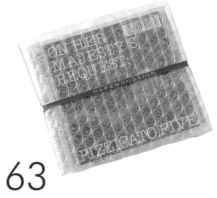

63

CD採用易碎品包裝模式

先用氣泡紙捲包，再用粗橡皮筋固定。所以即
使掉落地面也沒有關係。

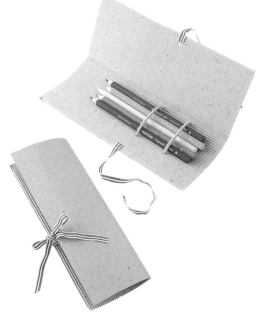

64

手工書套

贈送書本時，必須講究書套！所以使用還沒閱
讀就充滿吸引力的紙張來製作書套吧！

65

可以直接使用的色鉛筆盒

只要有厚紙板就能製作的簡易筆盒。因使用橡
皮筋固定，所以攜帶也便利。緞帶是配合色鉛
筆的顏色而採用彩虹色。

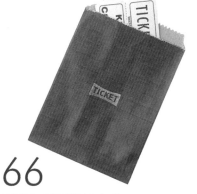

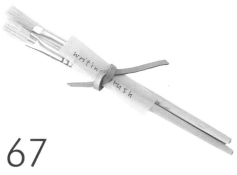

66

贈送各種票券給人時⋯

要贈送他人票券的機會意外地多。裝在蓋有印
章的紙袋交給對方，不僅美觀也不用擔心遺
失。

67

畫筆簡單綁住就很美觀

平凡無奇的畫筆，只用皮繩綁住就很美觀。再
附加簡單的留言即大功完成。

60-67的包裝法→P80、81

60

材料

原創包裝紙（長22cm×寬36cm）

包法

①配合禮物尺寸裁剪紙張，依箭頭方向
　折疊。

②用雙面膠帶黏貼，做成袋狀。

①紙張依箭頭指示折疊。

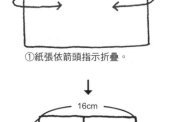

16cm

20cm

②用雙面膠帶固
定即完成。

雙面膠帶

61

材料

食品保存用袋（長18cm×寬20cm）
薄紙（長30cm×寬18cm）

包法

把寬向對摺的薄紙放入食品保存用袋
中，然後放入筆、便條紙、透明膠帶、
尺等文具。

薄紙

裝入摺成比袋子小1號
的薄紙。

62

包法

兩本筆記本重疊，用中間有裂開型的橡
皮筋束成十字形。

63

包法

用氣泡紙（長13cm×寬40cm）捲包
CD，再用粗橡皮筋固定。

64

材料

包裝紙

包法

①首先測量書本的尺寸。

②配合書本的尺寸裁剪紙張。

③如圖示折疊。和文庫讀本的書套同要領。

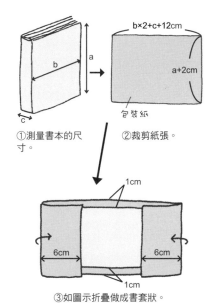

①測量書本的尺寸。

②裁剪紙張。

③如圖示折疊做成書套狀。

65

材料

波紋紙（長24cm×寬20cm）
彩虹色的緞帶2條（各24cm）
橡皮筋2條（各12cm）

包法

①在波紋紙的表側打4個洞，穿上橡皮筋，在後側打結。波紋紙兩端各用美工刀畫刀痕，穿過緞帶，用黏膠固定。

②長向對摺，用固定在左右的緞帶打結。

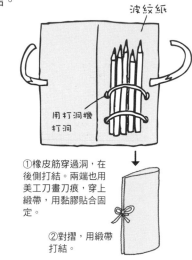

①橡皮筋穿過洞，在後側打結。兩端也用美工刀畫刀痕，穿上緞帶，用黏膠貼合固定。

②對摺，用緞帶打結。

66

包法

在紙袋上蓋上喜歡圖案的印章，然後裝入票券。

67

包法

用皮繩（18cm）綁住2枝畫筆和書寫留言的小紙條。

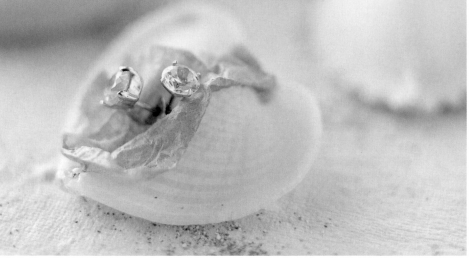

68

貝殼中的耳環

打開小巧的愛心貝殼，裡面出現的是閃閃發光
的耳環。為了避免損傷，要先用薄紙包住再放
入貝殼。充滿自然風的耳環令人似乎聽得到波
浪的聲音。

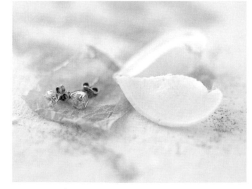

69

項鍊

把銀製的項鍊掛在風景明信片
上，展現猶如一幅畫般的美麗
演出。但關鍵在選擇適合該項
鍊氣氛的風景明信片。

70

珊瑚和吊飾

盒子裡鋪滿白色和米黃色的珊
瑚碎片，但碎片要大小不一氣
氛才迷人。簡單的吊飾也可包
裝成如此可愛的禮物。

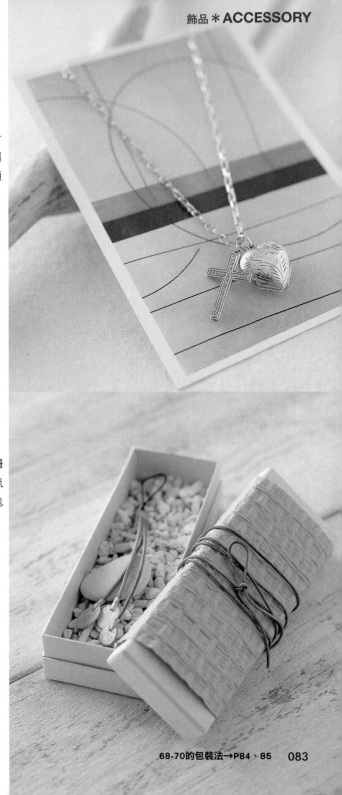

68-70的包裝法→P84、85

68

材料

心形貝殼1個（成對的類型）
薄紙（5cm正方）

包法

①避免耳環受損，先用薄紙包住。
②心形貝殼是中心可以分開的類型，故
　把包好的耳環擺放其中。在貝殼的邊
　緣沾黏膠，加以貼合。

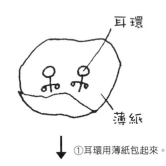

①耳環用薄紙包起來。

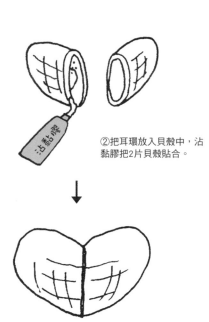

②把耳環放入貝殼中，沾
黏膠把2片貝殼貼合。

③完成

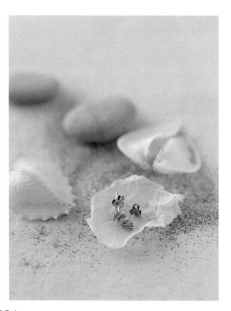

69

材料

風景明信片（長15cm×寬10.5cm）
透明袋（比卡片大1號）

包法

①明信片上方的2處，各剪出1cm的切痕。
②把項鍊的鍊條部分卡在切痕上。贈送時，就以此狀態裝入透明袋裡。

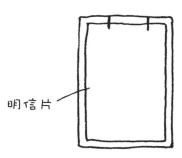

①在2處剪切痕。

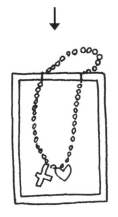

②把鍊條部分卡在切痕上。

70

材料

盒子（長15cm×寬5.5cm×高3cm）
珊瑚碎片
包裝紙（長13cm×寬12cm）
皮繩（1m）

包法

①把珊瑚碎片鋪在盒子裡，放入吊飾。
②蓋子部分捲上包裝紙，上面再捲皮繩並打結。

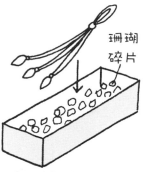

①把吊飾放在鋪珊瑚碎片的盒子裡。

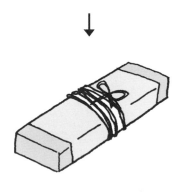

②蓋子上捲包裝紙和皮繩。

香皂、沐浴乳、蠟燭等是當作簡單回禮
或答謝某事時非常適合的禮物。
同時使用不造成對方壓力的輕鬆包裝法
來表達感謝之意。

71

沐浴乳要有清爽感

白色和綠色的清爽包裝，看起來既輕鬆又令人
難忘。口袋可插上長春藤、香味好的香草或花
卉來點綴。

72

單送一根蠟燭

在單純的蠟燭上捲上彩色畫圖
紙作些打扮，即可完成可以直
接擺放裝飾的可愛模樣。再用
薄紙包起來就能送人了。

73

天然香皂

香氣柔且角度圓滑的手作香
皂，充滿溫馨感。只要捲上蠟
紙、裝飾珠子就這麼俏麗有
趣。要交給對方時，再用薄紙
包起來。

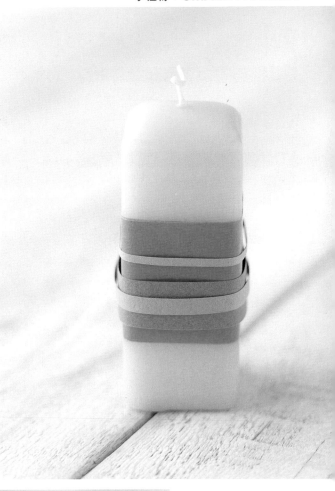

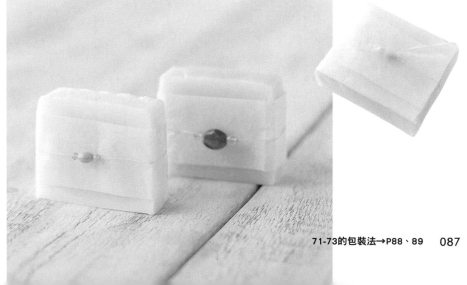

71-73的包裝法→P88、89

71

材料

描圖紙（長42cm×寬20cm）
拉菲亞繩（＝raffia 20cm）
長春藤1條

包法

①準備描圖紙。

②如圖示折疊描圖紙製作皺褶。

③用紙捲包沐浴乳，下部用牛奶糖包法
（參照P114），上部捏緊。

④捲繞拉菲亞繩，打結，插入長春藤。

①配合沐浴乳瓶的大小準備描圖紙。

②如圖示折疊製作皺褶。

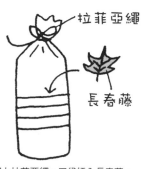

④上部綁上拉菲亞繩，口袋插入長春藤。

③用紙捲包瓶子，下部用牛奶糖包
法，上部捏緊。

72

材料

橙色薄紙（長5cm×寬20cm）
藍色畫圖紙（長3.5cm×寬20cm）
綠色畫圖紙（長1cm×寬20cm、長0.5cm×寬
　20cm各1張）
薄紙

包法

①把橙色薄紙捲在蠟燭中央，在後側貼
　膠帶固定。
②在①上重疊綠色（長0.5cm那張）和
　藍色圖畫紙，在後側貼膠帶固定。
③最後從藍色圖畫紙上再重疊另張綠色
　圖畫紙，後側貼膠帶固定。整體用薄
　紙包住。

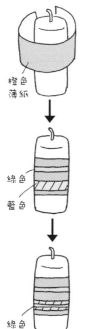

①首先用橙色薄紙
捲包。

橙色
薄紙

②接著捲上綠色和
藍色的圖畫紙。

綠色
藍色

③最後捲上另張綠
色圖畫紙。

綠色

73

材料

蠟紙（長4cm×寬24cm）
鐵絲（白色26cm）
珠子3粒
薄紙

包法

①香皂用蠟紙捲包起來。
②再捲上穿有珠子的鐵絲，在後側扭轉
　固定。整體用薄紙包住。

蠟紙

①香皂用蠟紙捲包起來。

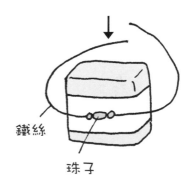

鐵絲

珠子

②捲繞穿有珠子的鐵絲。

娃娃鞋、繪本、玩具…等等，嬰兒用品琳瑯滿目又超級可愛！
包裝建議使用淺粉紅、黃色或綠色等明亮色彩，
來盡情發揮溫馨討喜的包裝！

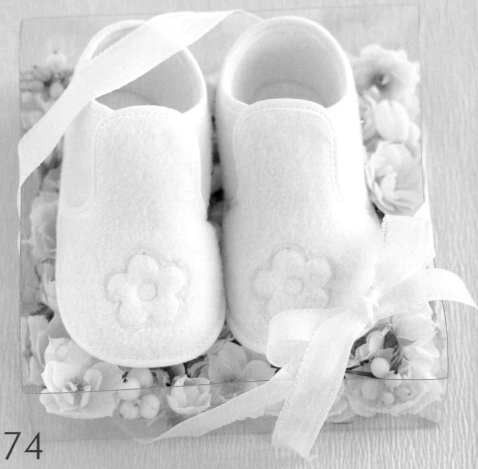

74

花&娃娃鞋
把小小的娃娃鞋輕輕擺放在眾多花朵上，是多
麼令人愛不釋手的漂亮禮物。花要插在花泉上
較能持久。

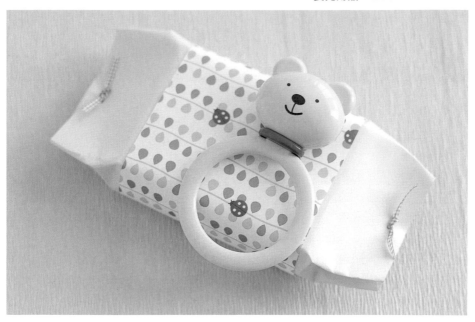

75

小巧的玩具盒

嬰兒最喜歡的手搖鈴，使用印有瓢蟲的包裝紙包裝成玩具盒模樣，相當有趣。若改用不同氣氛的包裝紙，也可應用在大人的禮物上。

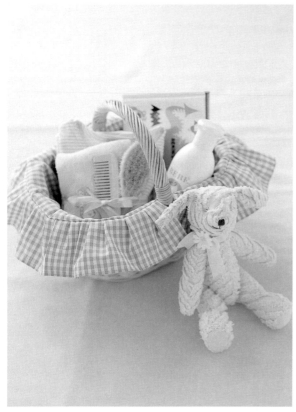

76

把嬰兒用品裝在一起

把嬰兒必要用品裝滿藤籃。格紋布的罩子是自己車縫製作的。要訣是要統合整體色調，讓外觀感覺清爽。

74-76的包裝法→P92、93

How to wrap

74

材料

透明盒子（長15cm×寬15cm×高5cm）
喜歡的花
花泉
緞帶（1m）

包法

①在透明盒子裡塞滿薄層花泉。

②把剪掉花莖的花朵插滿花泉。

③花上擺放娃娃鞋，緞帶用斜角繫法（參照P125）打打雙環蝴蝶結（參照P126）。

①在透明盒裡塞滿花泉。
然後在花泉上插滿花朵。

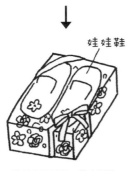

②放入娃娃鞋，繫上緞帶。

75

材料

盒子（長12cm×寬8cm×高4cm）
黃色肯特紙（長20cm×寬30cm）
有圖案的包裝紙（長11cm×寬30cm）
細邊緞帶2條（各9cm）

包法

①把盒子放在肯特紙上，左右折疊在中心處疊合，然後用膠帶固定。

②翻面，上下部如圖示折疊。

③上下部各用打洞機打個洞，穿過緞帶打結。捲上包裝紙，在後側貼膠帶固定。

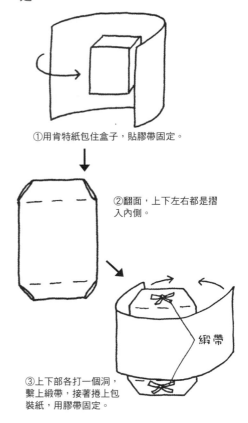

①用肯特紙包住盒子，貼膠帶固定。

②翻面，上下左右都是摺入內側。

③上下部各打一個洞，繫上緞帶，接著捲上包裝紙，用膠帶固定。

76

材料

藤籃（尺寸參照圖片）
格紋布（尺寸參照紙型）

包法

①裁剪布料，準備如圖示的尺寸。

②把B做成圈狀。

③在②上均勻打皺褶，用珠針固定在A
上。

④C的ⓐ、ⓑ、ⓒ 邊端各折疊3折車縫，
然後邊均勻打皺褶邊用珠針固定，進
行疏縫。罩在藤籃上，然後放入禮
物。

②把B車縫成圈狀。

③B邊打皺褶邊用珠針故
釘在A上，進行疏縫。

分開2cm
（藤籃的提把部分）

縫份2cm

④車好端邊的C，邊打皺
褶邊縫合在上。

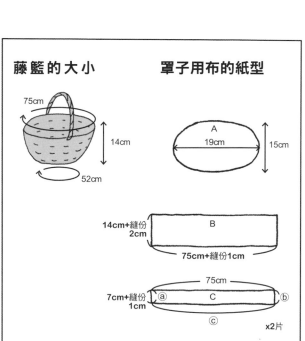

藤籃的大小　　　　**罩子用布的紙型**

75cm

14cm

52cm

A
19cm

15cm

14cm+縫份
2cm

B

75cm+縫份1cm

75cm

7cm+縫份
1cm

ⓐ　C　ⓑ

ⓒ

x2片

使用包巾、和紙等的和風包裝，
最大的魅力就是柔美。
獨特的素材感和簡潔的色調醞藏著一股懷舊情懷，
把禮物呈現另一番風味。

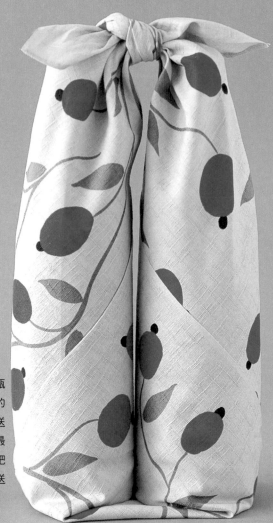

77

靈巧的包裝法

可以同時包裹2個瓶
子，攜帶也方便的
包巾包裝法，是贈送
日本酒等伴手禮的最
佳包裝選擇。同時把
漂亮的包巾一併贈送
吧！

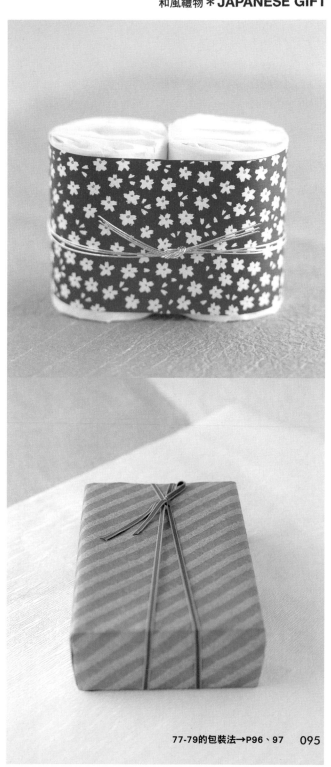

78

千代紙和花紙繩組合的可愛包裝

並列2個茶葉筒，捲上千代紙，再用花紙繩緊緊綁住，就成了這麼可愛的模樣。但千代紙的顏色和圖案各有不同感覺，請選擇自己喜歡的花色。

79

和風正統派包裝法

使用觸感柔和的包裝紙，以最傳統的方式來包裝禮物。最後繫上橙色和藏青色的緞帶，統合氣氛也提升質感。這是最適合和菓子等的漂亮禮盒包裝法。

77-79的包裝法→P96、97

77

材料

布巾（75cm正方）

包法

①把2個瓶子（各30cm高）如圖般放在布巾前端。

②從前面捲包起來。

③握住兩端，豎立2個瓶子。

④兩端打結，就成了提環。

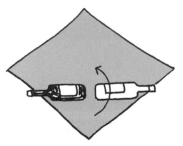

①把2個瓶子（各30cm高）如圖般放在布巾前端。

②從前面捲包起來。

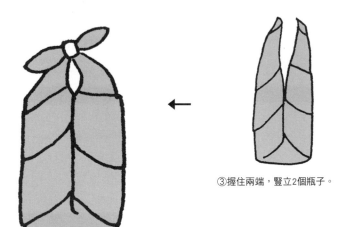

③握住兩端，豎立2個瓶子。

④兩端打結，就成了提環。

78

材料

包裝紙2張（長28cm×寬32cm）
千代紙（長9cm×寬40cm）
花紙繩3條（各50cm）

包法

①茶葉筒（直徑7cm、高10cm）用包裝
紙做圓筒斜包法（參照P122），再捲
上千代紙，後側貼膠帶固定。
②繫上花紙繩，多餘剪掉。

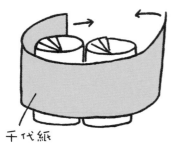

千代紙

①把包好紙張的茶葉筒並
列，捲上千代紙，後側貼
膠帶固定。

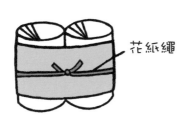

花紙繩

②繫上花紙繩，但打結的
端邊要朝上。

79

材料

盒子（長27cm×寬17cm×高7cm）
包裝紙（長75cm×寬50cm）
緞帶（1m50cm）

包法

盒子用紙做斜包法（參照P116），緞
帶做V字繫法（參照P125）打個單環結
（參照P126）。

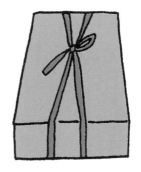

在斜包的盒子上以V字繫上緞帶。

和風包裝素材

所謂的和風包裝，其實並不需要什麼特別素材。
只要一些如布巾、手巾布、繩子等
我們日常上極為普遍的用品即可。
然後把這些用品加以高明組合，
就能完成比一般更具深度的優雅包裝。

繩子‧緞帶

建議使用編織繩或者寬邊緞帶。配合盒子、包裝紙或布料，選擇較典雅的顏色為宜。另外銀色、金色與和紙、和風素材的包裝紙也十分搭配。

花紙繩

使用在送禮或喜喪的花紙繩要較纖細堅硬。正確的用法，是需依據用途區分顏色。基本上以3條、5條、7條等奇數條束成一束使用。正式禮物當然要使用，另外也可當包裝裝飾輕鬆應用。

和風包裝紙

如圖般表面有些小皺褶的種類。觸感柔軟，包裝後會散發溫馨氣息。另外，和紙或千代紙等也都是優質包裝紙。種類豐富，可用2色搭配，或者當裝飾重點凸顯效果。

包巾

具備親切感的包巾，是讓禮物馬上變高雅的終極包裝素材。有觸感光滑的種類，也有大膽圖案的種類，無論色彩、圖案都相當豐富，還可反覆使用，十分方便。

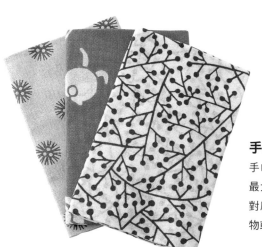

手巾布

手巾布是可取代包裝紙使用的便利素材，其最大的魅力是和紙張不同，其柔軟的質感能對應各種形狀的禮物。花色繁多，可配合禮物或季節選用。

手作包裝素材須知

感覺一般的包裝素材無法滿意！
針對這樣的人，建議你嘗試以下的原創性包裝素材。
自己動手做紙張、緞帶、盒子，
或花些心思開發自己想要的、獨一無二的包裝創意吧！

原創包裝紙

剪貼書籍的封面、月曆或雜誌等，
把平日喜歡的圖案收集起來，
日後只要加以影印就可活用！
即使是平常司空見慣的東西，說也奇怪，
經過影印成包裝紙後，就另有一番新鮮感。

準備的材料
月曆、紙袋、書籍等
作法
把準備的材料做彩色影印（黑白影印也可）。尺寸配合需要的大
小，加以放大或縮小。
＊有些影印機可調節色調，不妨嘗試看看。

彩色影印書籍

這些都是舊書籍的封面加以放大影印而成。輕微的褪色反而成為獨家風味。不僅可以包裝，可也當書套，或裝入畫框裝飾。

黑白影印

左邊是月曆，其旁邊是黑白影印紙袋而成。因圖案清晰，故特地用黑白影印來增加趣味性。接著旁邊是用白色墨水在藏青色紙張上寫文字，加以彩色影印。右端是把剪成細條狀的英文報紙貼在紙上影印而成。

創意印章

無論是素面的紙張或緞帶，
蓋上印章後，印象馬上改觀。
或是彩色花樣，
或用英文寫文字，
加點創意就能變化無窮！

準備的材料
印章
蓋章用的墨水
＊用保鮮膜芯等沾水彩即可充當印章。
作法
在紙張、緞帶或紙袋上，用喜歡顏色的墨水蓋印章。

在包裝紙上蓋印章
左側3張是用保鮮膜或FAX用紙的芯沾水彩，蓋在有色圖畫紙上而成。右側是用英文字母印章，蓋在包裝紙上即可。

在緞帶上蓋章

在一般的素色緞帶上蓋英文字或星星圖案的印章。緞帶使用布料材質，
印章圖案就很亮麗。

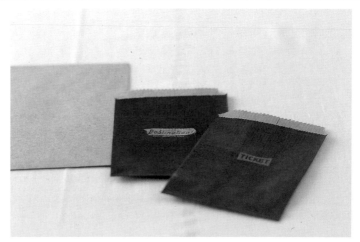

在紙袋上蓋章

在素面的紙袋上蓋印章，即可當作裝飾重點。

手作熱食餐盒

可以裝好吃的熱食，
外觀輕便可愛的手作餐盒。
請配合內容物的大小，
做出剛剛好的尺寸！
並用有些厚度的紙張，
製作牢固一點。
除了裝食物外，也能當禮物盒！

蓋上盒蓋，捲上剪成細長形的
紙條當作裝飾重點。想貼上貼
紙也OK。但因紙張較厚，所以
不容易成型，要注意。

除此之外，也有這樣的原創盒子

作法在P45

作法在P41

準備的材料

較厚的紙張：

　紙盒用（30cm正方），

　蓋子用（19cm正方）

細紙條用（長2cm×寬50cm）

＊用白色墨水在藏青色紙張上寫文字，

然後彩色影印，剪成細條狀。

作法

〈盒子〉

①如圖示製作摺痕。

②兩端的・對齊折疊。

③如圖示折疊。

④打開，使底部平坦。

〈蓋子〉

⑤在紙張中央畫和盒子口部同大小的四方形。周邊分別對摺。

⑥如圖示，沿著內側線製作摺痕。

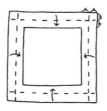

⑦將各角依據摺痕折疊，使其豎立起來。

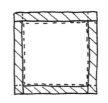

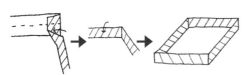

⑧最後盒子加蓋，捲上細紙條，用膠帶固定。

車縫線紙

這是用針車在包裝紙
或描圖紙上車線的驚奇構想。
包裝時，車縫線的針目就成了圖案一般，
充滿手作氣氛。
也可縫合顏色、材質不同的紙張，
構成拼布風的包裝紙。

在邊緣車線

左側是在已有圖案的包裝紙上，車縫2條綠色線的狀況。正中央上方式在描圖紙上用紅線車縫鋸齒狀針目的狀態。其下是在凹凸不平的紙上隨意車縫紅色線的狀態。右側是在描圖紙上用綠色、藍色兩種線車縫寬條紋。

*選擇車線的顏色也是重點。如果是素色的紙張，可選用有裝飾效果的顏色。

準備的材料	作法
喜歡的紙張 車縫用線 針車	在紙張車縫。若針目太密，紙張容易破裂，所以車線時的針目要疏一些為宜。若要凸顯針目，建議使用較粗的線。有關紙張厚度或車縫線粗細等的搭配，會因針車機種而異，故最好先試試看再決定。

紙張的縫合

如拼布一般,把不同材質
或顏色的紙張加以縫合。

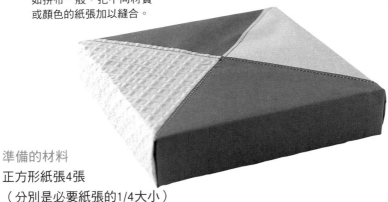

準備的材料

正方形紙張4張

(分別是必要紙張的1/4大小)

車縫用線

針車

作法

①準備4張正方形的紙張。

②2片一組如圖示用針車縫合。

③把②的2片長方形加以縫合,
做成1張包裝紙。

原創貼紙

使用電腦，連貼紙都能自己動手做。
貼紙狀的標籤有帶光澤的，
有和紙風味的，
有透明標籤等，
種類繁多。
你可選擇自己想要的種類做做看！

列印在標籤紙上

圖是情人節用的貼紙。左側的金色、銀色貼紙是貼紙本身的顏色，故單用黑色來列印就很漂亮。若用其他顏色列印，可能會反映底色的金色、銀色而改變色調。

準備的材料
高速列印機用的標籤紙（未裁剪過的）
*可到電腦周邊用品店購買。若列印機非高速機種，則改用適合該列印機的用紙。

作法
①用電腦製作貼紙的圖案（使用Illustrater的軟體）。
②利用列印機在貼紙狀的標籤紙上列印圖案。
③使用美工刀或剪刀裁剪貼紙的形狀。

標籤紙有金色、銀色的光澤紙、透明紙或和紙風等，種類繁多。

包裝基礎篇

包裝需要的素材和用具，

通俗包裝紙的包裝法，

漂亮的緞帶打結法等，

種種包裝基礎都要完全學會。

請確實習得在此介紹的基礎，

向包裝達人挑戰吧！

包裝的
素材和用具型錄

本書所使用的素材和用具都不特別，
幾乎是任何人都容易取得的種類。
請記得其個別的用途和特徵，
當作你包裝上的參考！

包裝紙

有各種顏色、圖案和素材，可依喜好區
分使用。左側2款有圖案，中央是英文報
紙，其旁邊是蠟紙，最右側是印花的再
生紙。其中蠟紙不怕水和油，最適合包
裝食品或花。

瓦楞紙和波浪紙

白色部分是使用半透明玻璃紙（glassine）
製作的瓦楞紙，這和一般的紙張不同，
有厚度又有凹凸，最適合捆包易碎品。
另外波紋紙（ripple board）的素材是瓦
楞紙，十分結實，故與其拿來捆包，不
如做成盒子或用來保護硬物等。

薄紙

這是包裝不可或缺的素材。由於是極薄
又柔軟的紙，所以是能漂亮包裝任何形
狀物品的優質素材。包裝食品或亞麻布
料等時，可當作包裝的內層紙。有許多
顏色可以選擇。

緞帶

左前方起分別是布質緞帶、可用剪刀刮出捲曲形的緞帶、絨面皮革素材的緞帶。左後方是一般的緞面緞帶，右後方是附加鐵絲的緞帶。另外，還有歐根紗（organdy）、天鵝絨和紙素材等等種類。

繩子

左邊是紙製繩子，右邊上兩種是彩色麻繩，其下方分別是紙繩和粗麻繩。麻繩既堅固又有自然氣氛，容易搭配各種素材。另外，橡膠繩或塑膠繩等也方便使用。

鐵絲紙繩

中心包鐵絲的紙製繩子。牢固又容易操作，形狀也容易整理，十分便利。袋口扭轉後，再捲上這種繩子，就能確實密封。推薦使用在食品包裝上。

橡皮筋

左側是束成十字的種類。要一次固定數本筆記或書籍時最適合。右側是較粗的彩色橡皮筋，適合用來營造輕鬆、新潮氣氛。

紙袋

只要在紙袋上繫條緞帶、貼張貼紙就能簡單完成包裝。前面2個是紙製，蓋蓋印章就很可愛。後側是蠟紙袋，最適合裝食品。

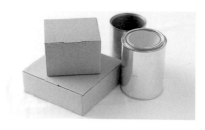

盒子和罐子

不用特地購買，只要保留漂亮的點心盒或拿掉標籤的罐頭罐子，就能活躍在包裝上。尤其是形狀簡單的，更有利用價值。也可黏貼喜歡的包裝紙再使用。

各種袋子

左側是有拉鍊的食品用保存袋。印有仿冒商標的袋子建議用在休閒包裝上。右側的透明夾鍊袋則最方便存放食品。尺寸眾多，使用也很方便。

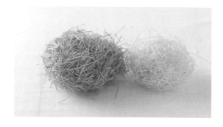

填充用紙條

是鋪在盒子下面，塞在袋子底部最超群的素材。除了有緩衝效果之外，其美麗的色彩也是包裝的裝飾重點。

貼紙類

數字或英文字母的轉印貼紙是手作標籤或吊牌的最佳幫手。也可拼字留言。右側的小貼紙、黏貼式標籤或商標貼紙也都能靈活應用。

其他

進行包裝時，零零碎碎的東西會意外地有用。例如左前方的裝飾夾子，可固定緞帶兼做裝飾。右側是封袋時可利用的魔術帶。左後方是附加鐵絲的小花，其右是素面吊牌，這兩者都是只要扭轉鐵絲就能固定，故可配置在任何部位。

自然素材

從海邊撿回來的貝殼、流木、珊瑚遂片、小石頭等,也都是珍貴的包裝素材。因為自然素材最能展現自然風禮物的魅力。其中長春藤也可取代緞帶來固定禮物。

膠帶

包裝上為了避免從表側看到膠帶,使用雙面膠帶最便利。因黏著力強,故能對應厚質素材。前方的是較寬較牢固的雙面膠帶。後方的是極細型的雙面膠帶,用來固定小部分的重要用具。

剪刀和美工刀

剪刀和美工刀是各種狀況下都會用到的用具。銳利容易使用的各一把就夠了。照片正中央的是可剪出鋸齒狀的花邊剪刀。

金屬扣眼和扣眼鉗

大型金屬扣眼是要使用附帶的棒子壓合凹凸兩部分的類型。而小型金屬扣眼是只要用扣眼鉗裝置的類型。可完成專業有型的包裝。扣眼鉗也能在緞帶或繩子上打洞。

學習
基本包裝法

在此要學習的是包裝時最常用的包裝法。確實學會這五種方法，然後加上自己的創意，即可自在應用。

牛奶糖包法

指對應盒子的大小，以最小限度的紙張包住的單純包裝法。因作法簡單，故包裝的初學者，起先可嘗試這種包裝法。但紙張太大會因折疊份大多而不美觀，必須準備適當的尺寸。

準備紙張

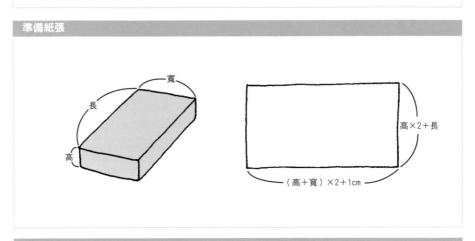

包法

1 把盒子放在紙張正中央。

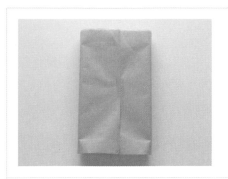

2 把兩端重疊在正中央，用膠帶固定。

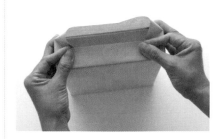

3 沿著盒子邊緣，將左右摺入內側。下側部分也沿著邊緣摺入，用雙面膠帶固定。

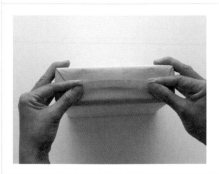

4 上側部分也同法折疊，用膠帶固定。另一邊同樣操作。

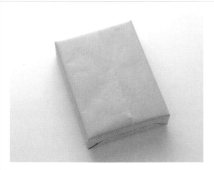

5 完成！

斜包法

細心處理轉角部分是美麗包裝的重點。故採用這種包裝法時，最好搭配扁平不厚的盒子較容易包得漂亮。

準備紙張

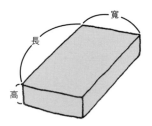
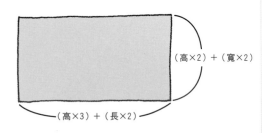

（高×2）＋（寬×2）

（高×3）＋（長×2）

包法

1 盒子和紙張如圖示置放。

3 把②的左側摺入內側。

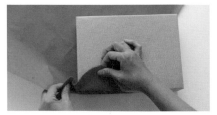

2 靠面前的紙張沿著盒子折疊。

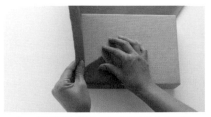

4 把③沿著盒子側邊豎立起來。

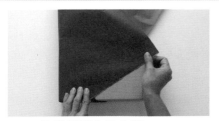

5 把④摺到盒子上側。

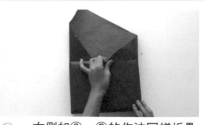

9 右側如③～⑤的作法同樣折疊紙張。

6 邊抬高盒子的前方,邊稍微拉高後方的紙張。

10 改變盒子的方向,把靠面前的紙張沿著盒子折疊。

7 把⑥的盒子垂直豎立,如圖示把紙張摺入內側。

11 用膠帶固定。

8 盒子倒向後側,對齊盒子的位置折疊紙張。

12 完成!

正方形包法

包裝正方形盒子時建議的包法。側面看起來俐落又靈巧。由於紙張的重疊相當整齊，所以兩面都值得欣賞。

準備紙張

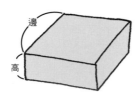
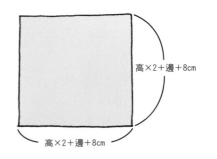

高×2＋邊＋8cm

高×2＋邊＋8cm

包法

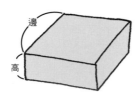

1 把盒子置放在紙張的正中央。

2 把前面的紙沿著盒子折疊。

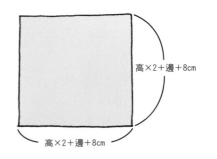

3 左側的紙沿著盒子做摺痕。

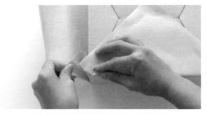

4 把③摺到盒子上側。

118

5 把在④摺好的紙張邊緣摺入內側。

9 改變盒子的方向,兩端沿著盒子的轉角摺入內側。

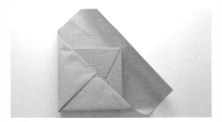

6 如圖示摺成盒子的對角線狀。

10 摺到盒子上側之後,如同⑤和⑦一般把邊緣摺入內側。

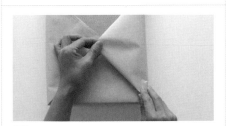

7 另一側也同法折疊,之後邊緣也摺入內側。

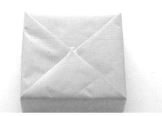

11 如圖般折疊好後,用膠帶固定。

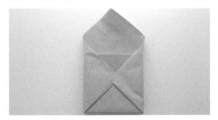

8 如圖示折疊後,用雙面膠帶固定。

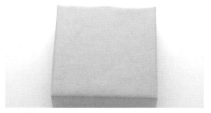

12 完成!

圓筒狀包法

包裝圓筒狀物品時，能夠漂亮完成的要訣是皺褶要摺得均勻整齊。同時建議使用柔軟的紙張較容易操作。

準備紙張

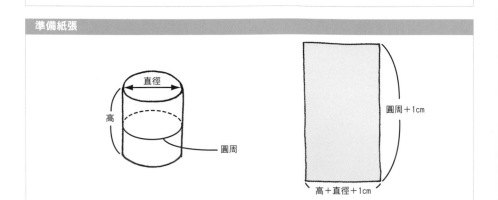

直徑

高

圓周

圓周＋1cm

高＋直徑＋1cm

包法

1 對齊紙張的左端置放圓筒物，剩餘的部分如圖般對摺。

2 打開①所對摺的部分，把圓筒物的底部抵住摺線置放。

3 用紙捲包圓筒物，末端用膠帶固定，相疊的兩端如圖般摺成三角形。

 4 把摺成三角形的一角摺向底部中心。

5 剩餘的角也邊摺向底部中心，邊均勻整齊地打皺褶。

6 最後把凸出的部分插入第一個皺褶裡面。另一側也同法操作。

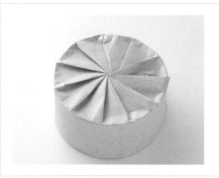

7 完成！

圓筒斜包法

這也是圓筒狀物品的包裝法。要邊留意皺褶的平衡邊摺整齊才會美觀。
且和圓筒狀包法一樣適合使用柔軟的包裝紙。

準備紙張

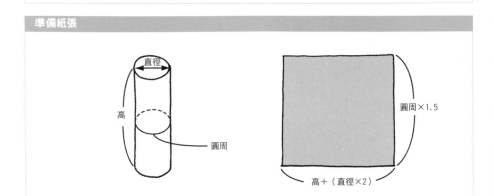

直徑

高

圓周

圓周×1.5

高＋（直徑×2）

包法

1 圓筒物如圖般置放在紙張上。使筒高的1/3處位於紙張的對角線上。

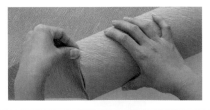

2 滾動圓筒捲一圈紙張，然後沿著圓筒邊緣開始打皺褶。

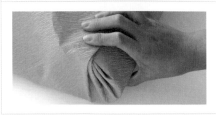

3 打好④的皺褶之後，把紙張摺向內側再捲一圈。

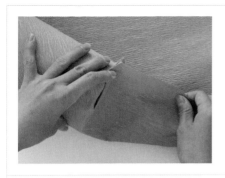

4 另一側也同樣打皺褶。

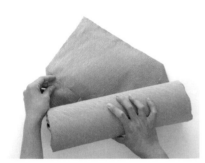

5 打好皺褶之後，把紙張摺向內側捲包起來。

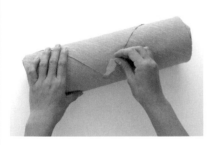

6 捲好的末端用膠帶固定。

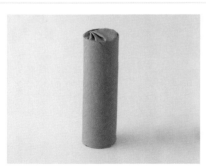

7 完成！

緞帶的繫法

為了提升包裝的層次，必須同時講究緞帶的繫法。想要看起來美觀，關鍵在於緊緊繫住緞帶避免鬆弛。

一字繫法

【長度】繫緞帶方向的盒子周長
1圈份＋緞帶打結的必要長度

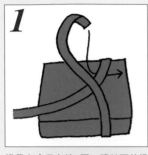

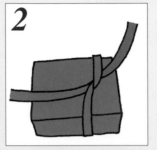

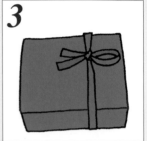

緞帶在盒子上繞1圈，讓前面的緞帶在上方。捲繞時要和盒子的邊線平行筆直進行。

把在上方的緞帶和在下方的緞帶交叉束緊。

打個單環結（P126）。

十字繫法

【長度】（盒子的長＋寬＋高）×4

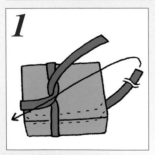

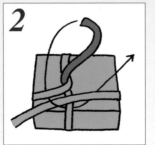

緞帶保留完成打結的必要長度，其餘長向捲繞1圈。繞過保留的緞帶，改以寬向捲繞1圈。

把保留的緞帶依據箭頭指示交叉纏繞，束緊。

打個雙環蝴蝶結（參照P126）。

Ribbon technique

V字繫法

【長度】（盒子的長＋寬＋高）×4

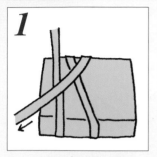

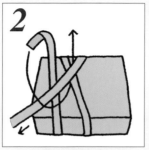

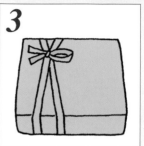

緞帶保留完成打結的必要長度，其餘如圖示以長向、斜向捲繞，然後再次長向捲繞。

把保留的緞帶依據箭頭指示交叉纏繞。

打個單環結（P126）。

斜角繫法

【長度】（盒子的長＋寬＋高）×3

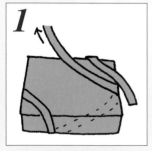

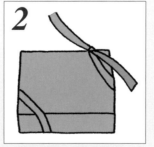

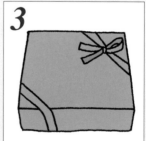

緞帶在右上保留完成打結的必要長度，其餘繞向裡側斜跨左下角。接著再繞回右下背面，從右上伸出。

保留的緞帶在下，另端緞帶在上彼此交叉纏繞，並把交叉點挪到邊角上再打結，如此較能確實固定。

在邊角打個單環結（P126）。然後恢復交叉點位置，調節整齊。

*所謂「完成打結的必要長度」是指「環＋結點＋打結後的飄帶長度」。請牢記此算法在開始進行，那麼最後即完成匀稱漂亮的緞帶花。

125

緞帶的打結法

緞帶的繫法是否適當，會大大影響禮物的印象。所以繫法要配合禮物的素材、形狀，做得牢靠又美觀。

單環結

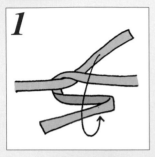

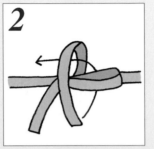

把長的緞帶繞到下方般交叉，然後把下方的緞帶在右側做個環。

把在上方的緞帶從結點位置繞過，依箭頭指示穿出。

用力拉緞帶的尾端和環，整齊束緊。整理形狀，把緞帶兩端剪成喜歡的長度。

雙環蝴蝶結

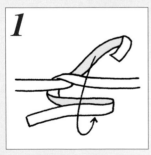

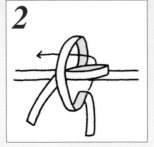

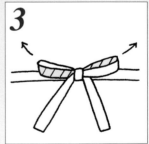

把長方的緞帶繞到下方般交叉，然後把下方的緞帶在右側做個環。

把在上方的緞帶從結點位置繞過，如圖伸出左上做個環。

用力拉左右兩個環束緊。整理形狀，把緞帶兩端剪成喜歡的長度。

固定結

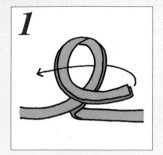

1

將左右2條緞帶的根際對齊握住，2條一起做個環。

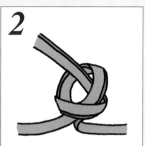

2

把緞帶穿過環。

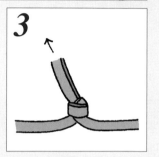

3

用力拉緞帶的端邊，束緊避免根際鬆弛。整理形狀，把緞帶兩端剪成喜歡的長度。

四環結

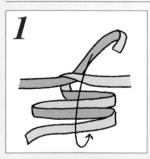

1

把長的緞帶繞到下方般交叉，然後把下方的緞帶在右側做個環。如此左右重疊般製作3個環。

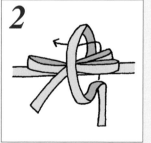

2

把在上方的緞帶從結點位置繞過，依箭頭指示穿過左上方個環。

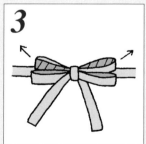

3

用力拉左右的環束緊。整理形狀，把緞帶兩端剪成喜歡的長度。

典雅風！ 禮物包裝BOOK

出版	三悅文化圖書事業有限公司
監修	野崎朝子
譯者	楊鴻儒

總編輯	郭湘齡
責任編輯	朱哲宏
文字編輯	王瓊苹、闞韻哲
美術編輯	朱哲宏
排版	執筆者設計工作室
製版	明宏彩色照相製版股份有限公司
印刷	桂林彩色印刷股份有限公司

代理發行	瑞昇文化事業股份有限公司
地址	台北縣中和市景平路464巷2弄1-4號
電話	(02)2945-3191
傳真	(02)2945-3190
網址	www.rising-books.com.tw
e-Mail	resing@ms34.hinet.net

劃撥帳號	19598343
戶名	瑞昇文化事業股份有限公司

初版日期	2008年6月
定價	250元

●國家圖書館出版品預行編目資料

典雅風！禮物包裝BOOK /
野崎朝子監修；楊鴻儒譯. -- 初版. -- 台北縣中和市：
三悅文化圖書, 2008.06
128面；15×21公分
ISBN 978-957-526-764-3(平裝)

1.包裝禮物　2.禮品

964.1　　　　　　　　　　　　　97008895

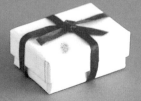

SUTEKI NI OKURU WRAPPING BOOK
© Shufunotomo Co., Ltd. 2003
Originally published in Japan by Shufunotomo Co., Ltd.